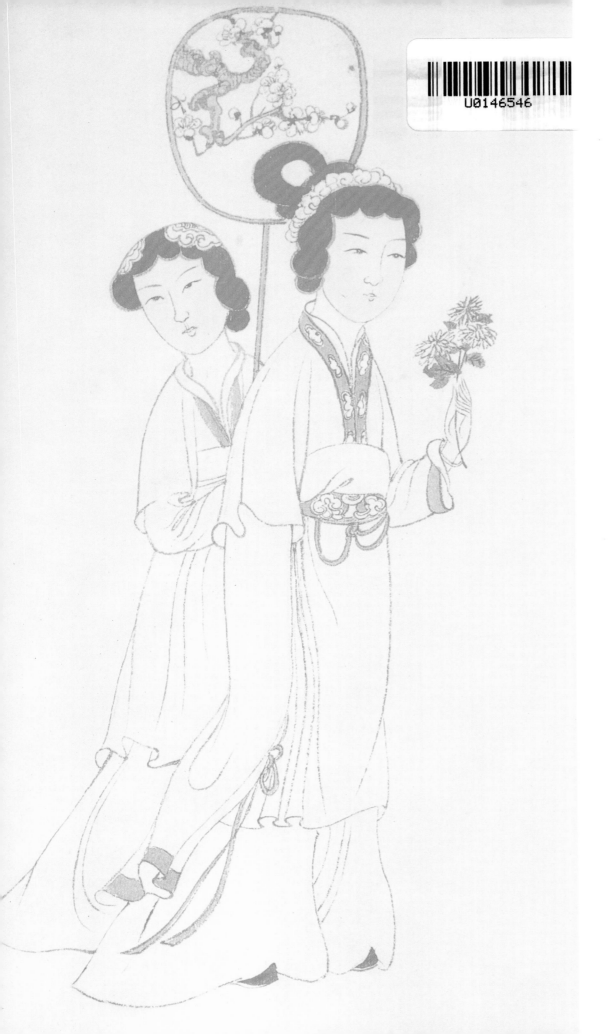

名 家

课徒稿

临 本

陆俨少

人物画谱

陆 亨 ◎ 编

上海人民美术出版社

图书在版编目（CIP）数据

陆俨少人物画谱／陆俨少著.—上海：上海人民美术出版社，
2016.4（2017.7重印）
（名家课徒稿临本）
ISBN 978-7-5322-9828-0

Ⅰ.①陆… Ⅱ.①陆… Ⅲ.①山水画—作品集—中国—现
代 Ⅳ.①J222.7

中国版本图书馆CIP数据核字（2016）第047148号

名家课徒稿临本

陆俨少人物画谱

绘　　者：陆俨少
编　　者：陆　亨
主　　编：张广灵
策　　划：潘志明　张旻蕾
责任编辑：张旻蕾
技术编辑：朱跃良
装帧设计：萧　萧
出版发行：上海人民美术出版社
　　　　　上海长乐路672弄33号
　　　　　邮编：200040　电话：021-54044520
网　　址：www.shrmms.com
印　　刷：上海海红印刷有限公司
开　　本：889×1194　1/12
印　　张：6
版　　次：2016年4月第1版
印　　次：2017年7月第2次
印　　数：3301-5800
书　　号：ISBN 978-7-5322-9828-0
定　　价：45.00元

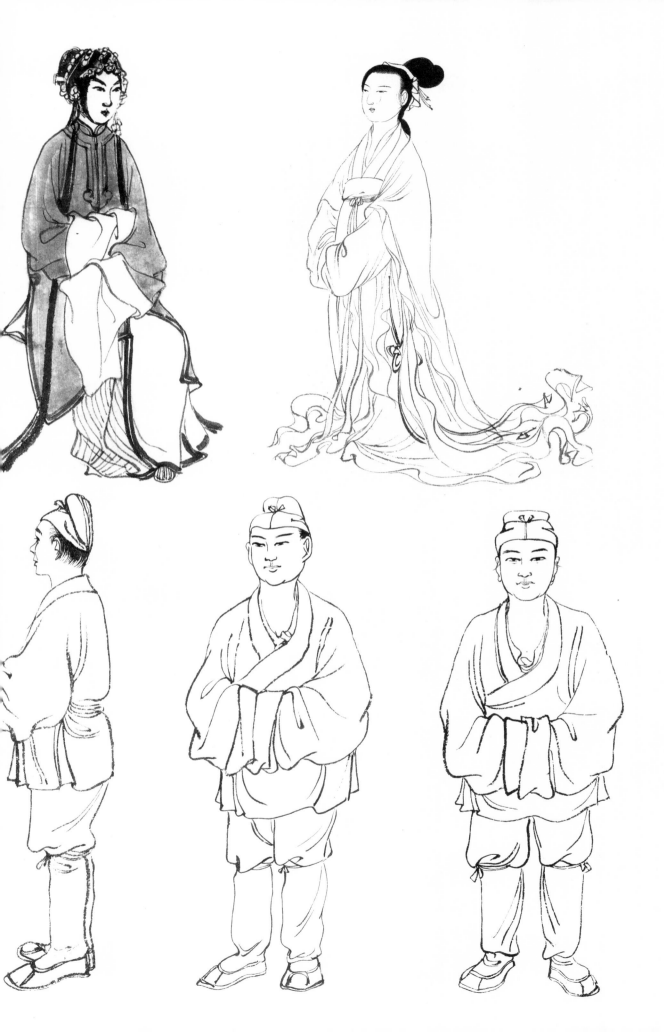

目 录

一、古装人物

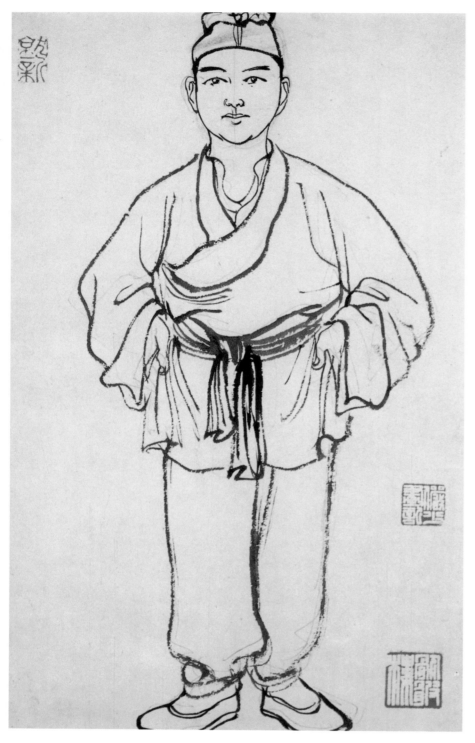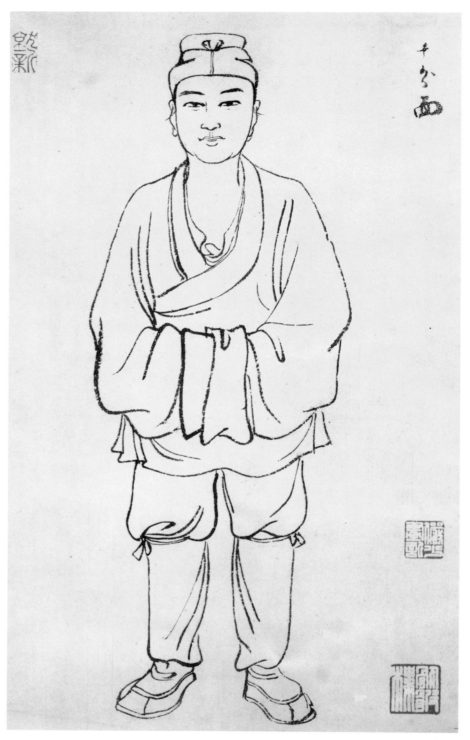

十分面

中国画用线造型的历史悠久，历代白描作品风貌各异，白描人物画是指单用墨线勾勒形象的人物画形式，如唐代吴道子、北宋李公麟、元代赵孟頫，所作人物，扫却粉黛，淡毫轻墨，遒劲圆转，超然绝俗，被推为白描高手。唐宋时期，白描画这种艺术形式被广泛采用，以其独有的艺术魅力成为中国画的一个独立艺术种类，并创作了许多优秀的白描人物作品。文人画兴起以后，开始注重笔墨情趣，于是写意人物画盛行，但对线条的审美追求却丝毫没有减弱。

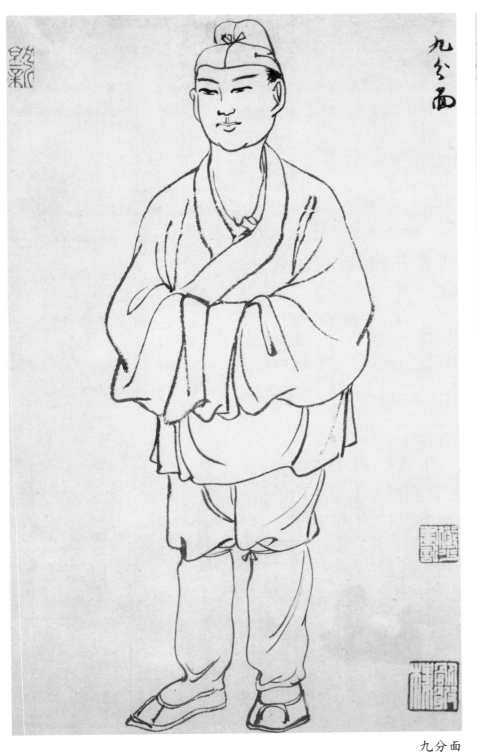

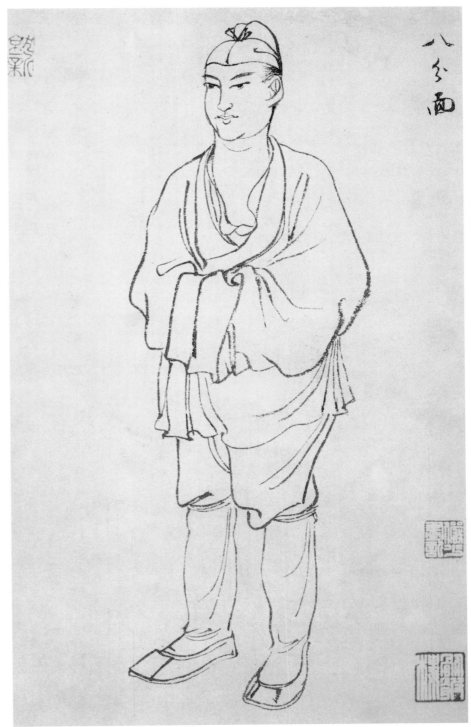

九分面 八分面

1.白描法

画男性头部的线条时，可圆中带方，突出男性的阳刚之气。另外不同胡子的表现，也能区分出不同的人物性格。而且在古代由于身份的不同，头上所戴的帽子也是有区别的。

头部中脸型最为丰富，也是形象和传神的最关健的部位。脸大致可分为方、圆、长、瓜子脸型，画时一定要注意左右眉、左右眼、左右耳是相对称的，且分别处在一根直线上，这组直线均相互平行。

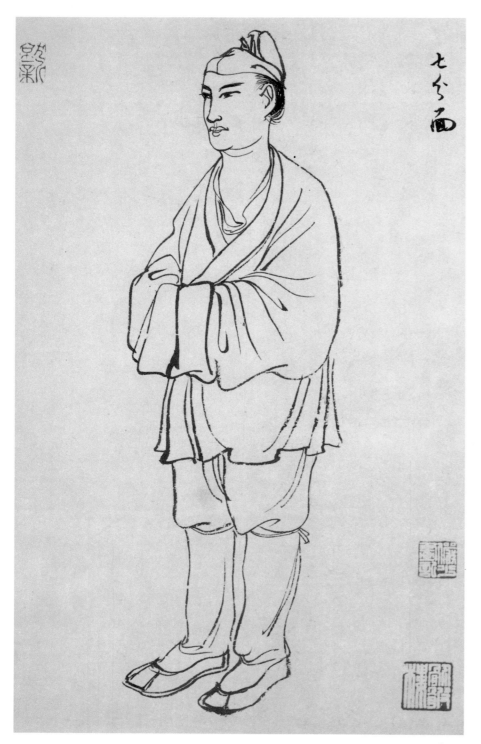

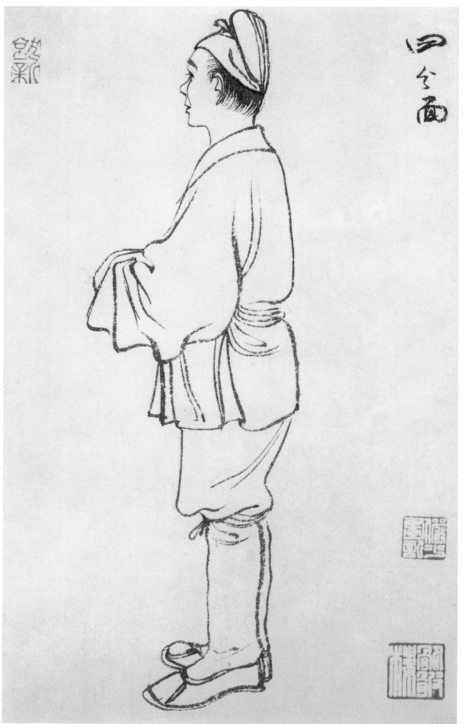

七分面　　　　　　　　　　　　　　　　　　四分面

6

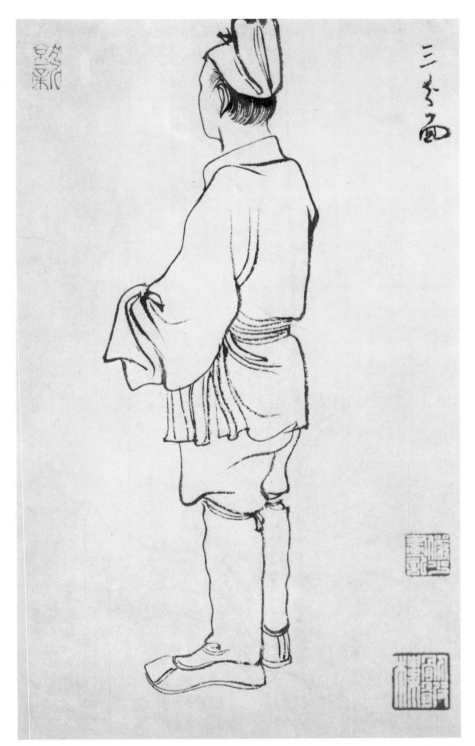

三分面

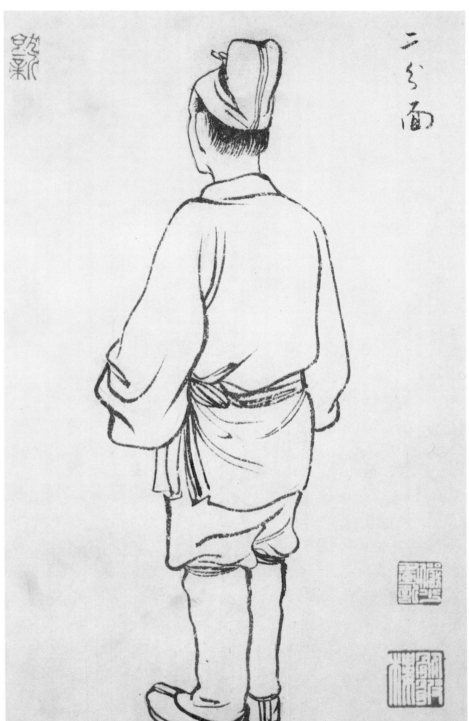

二分面

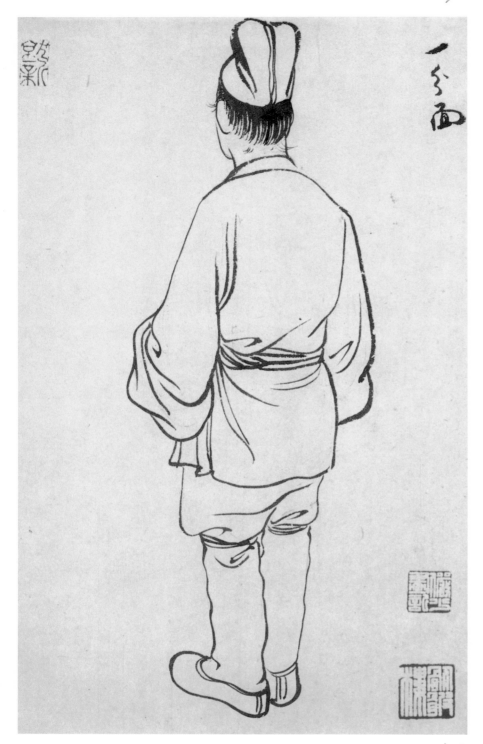

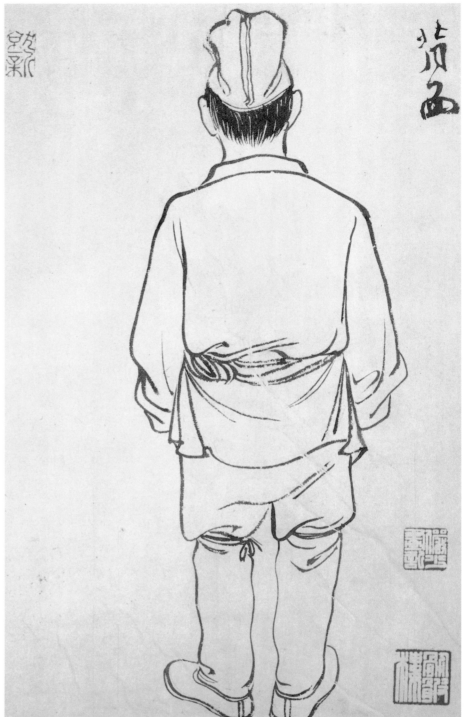

一分面　　　　　　　　　　　　　　　　　　　　　　　　背面

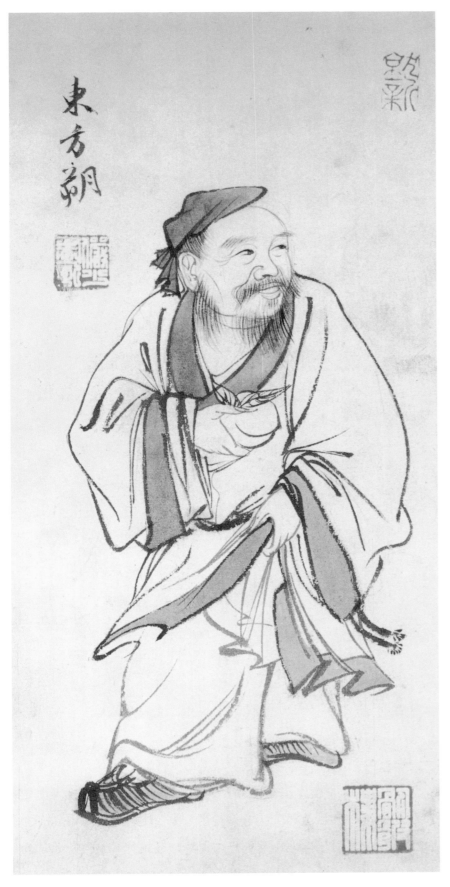

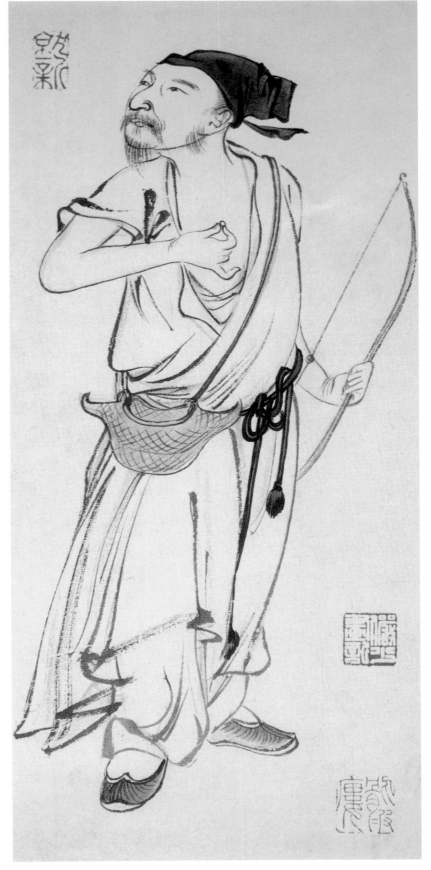

画老年男性时，注意眼角、鼻翼、嘴角等皱纹处细小的变化。老年人的手比较干枯、清瘦，故画时要注意露骨点，并适当增加皮褶。

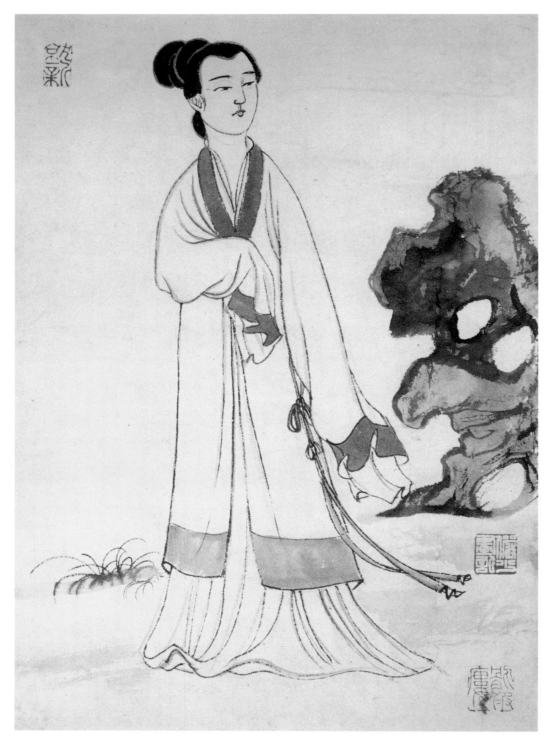

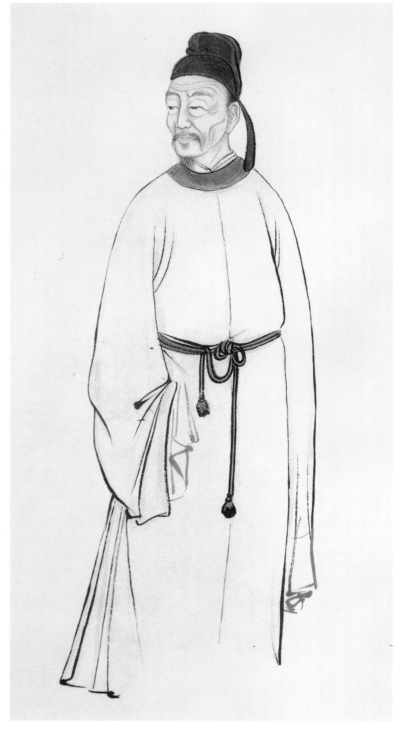

　　人物完成后，补配件及人物边上的景物。搭配之物虽不是主要的，但用笔也不能露破绽，否则成为美中不足。传统仕女画配景，需按人物主题、情节，合理安排。如巧用配景，则会突出主题，增强人物个性的刻画和气氛的烘托。合理而恰当地运用配景与衬物，还能平衡构图，调整画面，烘托空间，加强气势，突出视觉中心，使之人景相应，主宾分明，较生动地表现主题、神韵与意境。最后落款、钤印。

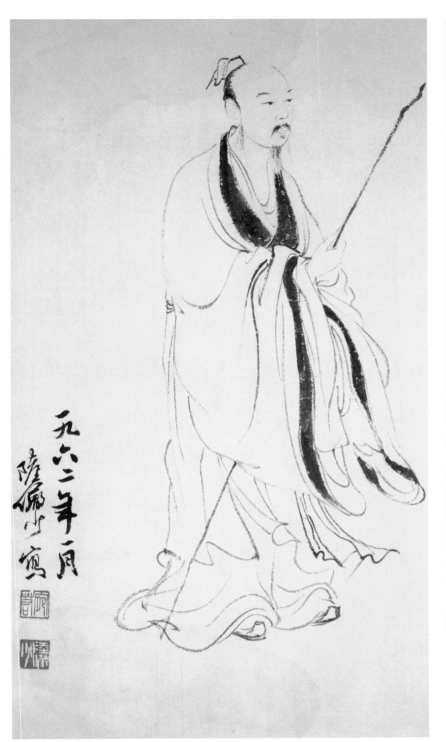

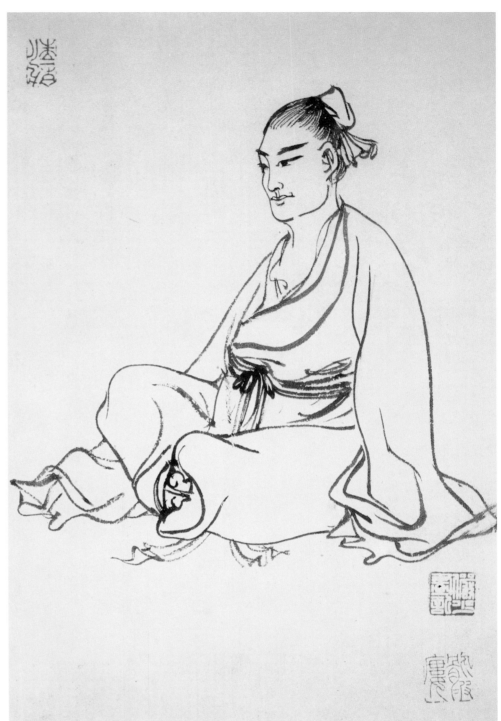

　　中国画重神似，讲究笔到意到。用笔的轻重、刚柔，运笔的缓急、迟涩，笔锋的正侧、顺逆，在纸上留下不同质感的线条（笔迹），体现出不同的主观情绪，而这些线条的粗细、长短、刚柔、畅涩、苍润也就形成画中特有的审美意趣。

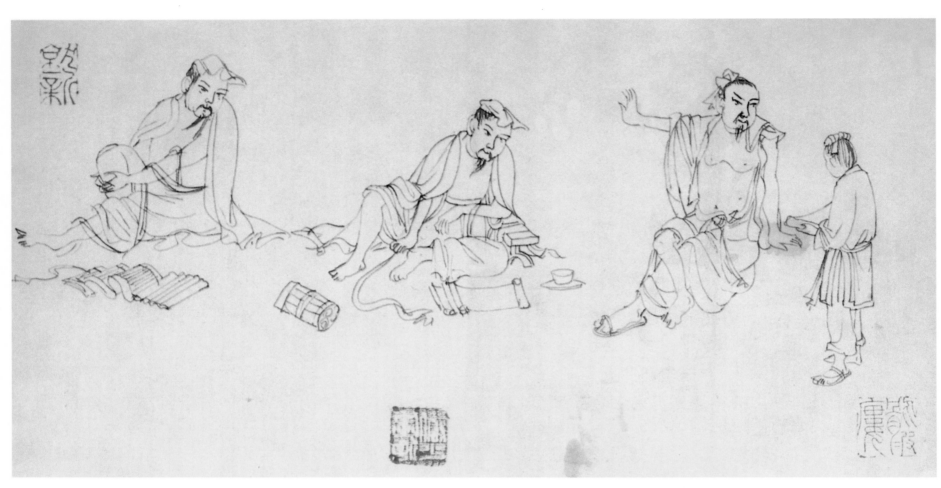

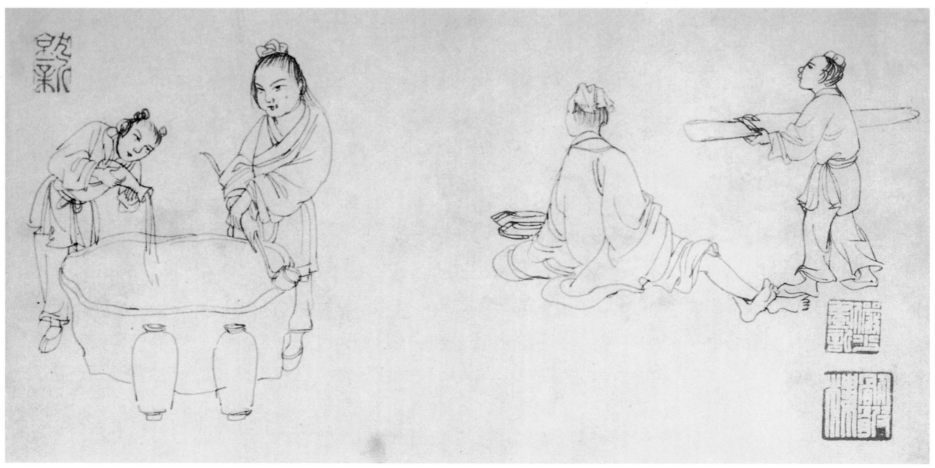

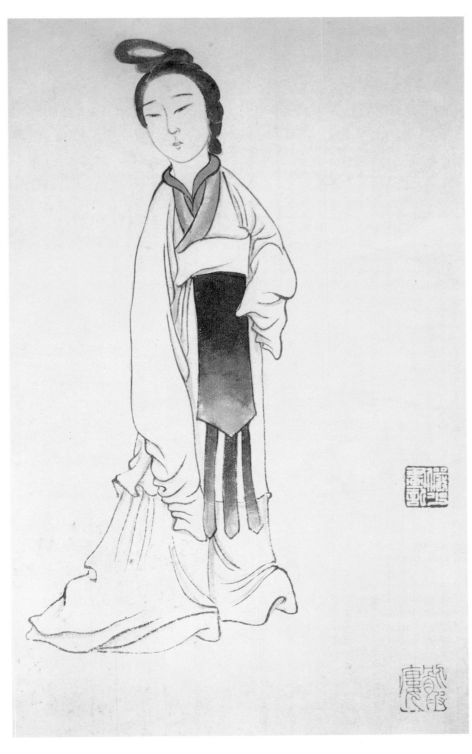

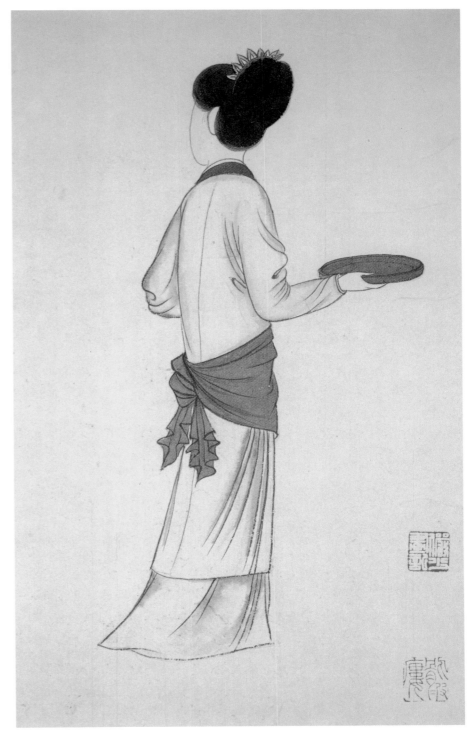

仕女画法

　　画仕女首先要了解其基本特点，尤其如头部的发髻、首饰等，但由于所处的时代、身份不同而又有所变化，所以画好仕女画，还有许多画外功夫需不断学习、提高，这样才能画出人物丰富的内涵和真实特性。

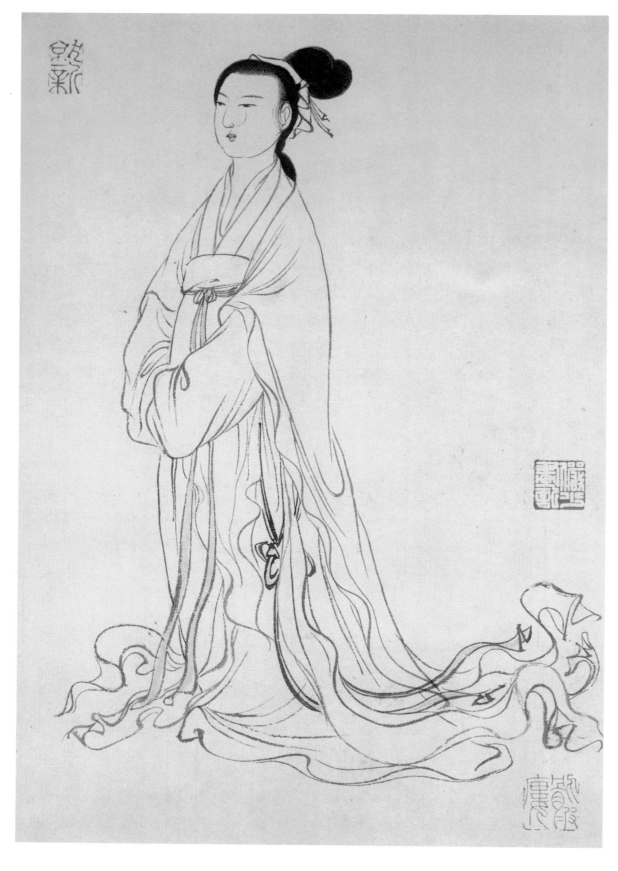
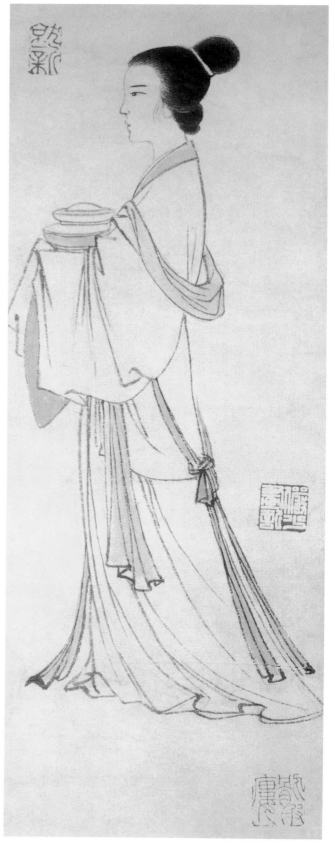

　　在表现女性五官时，线条可以细长，清秀些，以突出其阴柔之美。另外，每个朝代的服式一般都有其较为显著的特征，尤其是官服，掌握了其特有的服式特点与身份特征，对塑造古代人物的历史性、身份与个性点，有着重要的作用。

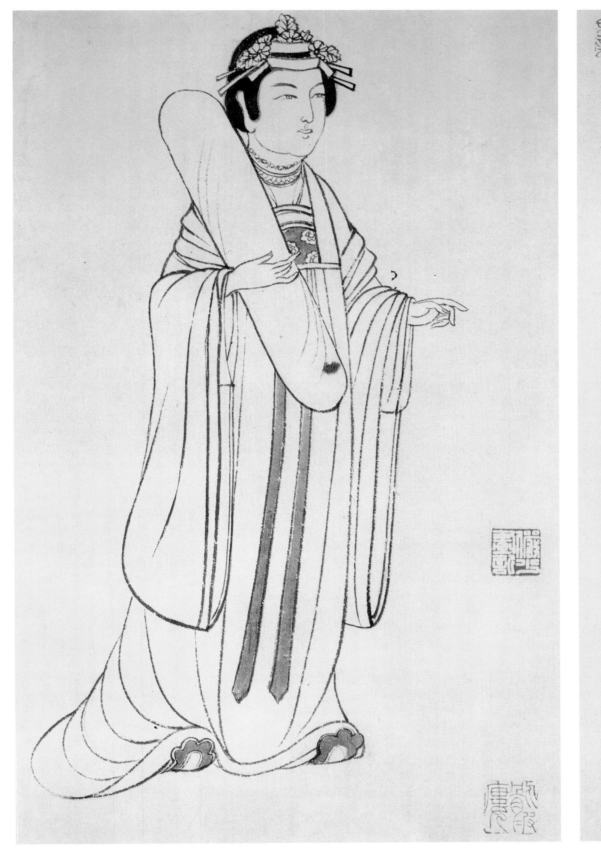
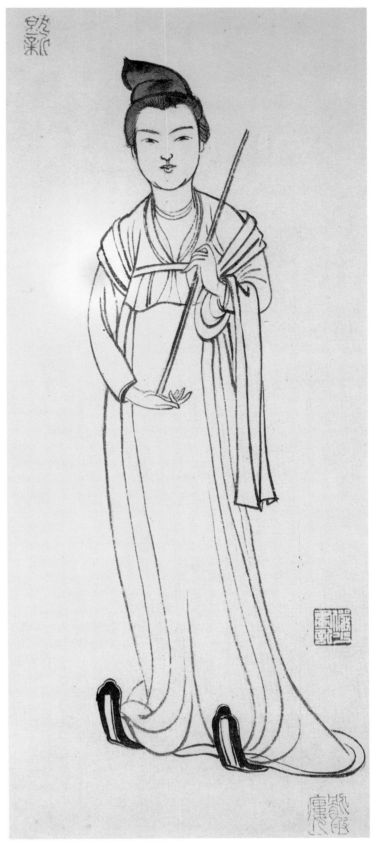

画仕女主要特征在于发型、头饰和衣服的具体表现。发型有结鬟式、盘叠式等，头饰有簪、钗等，服式有上衣、下衣两大类。

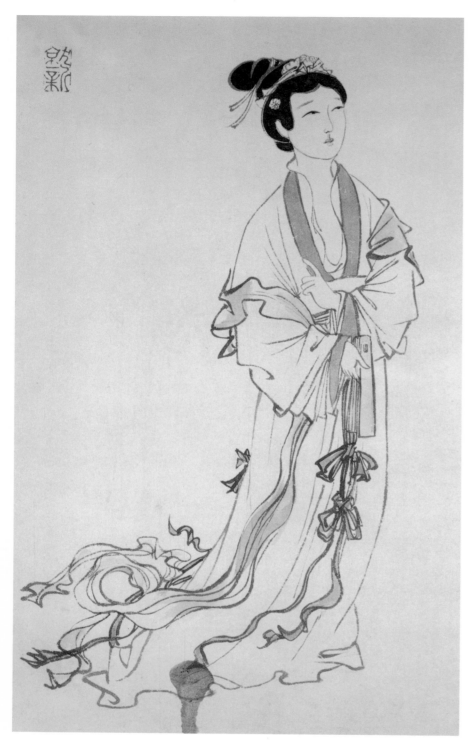
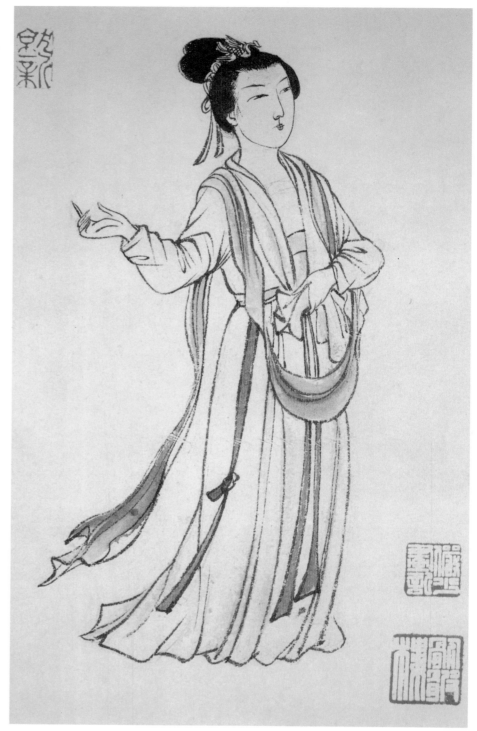

古代人物的佩件一般可概括为佩与带，多作为礼仪及约束品德的装束，也常用于区分贵贱等级。佩玉，以示"德"表"洁"。腰带一般以彩绳为主，长带曳地，视为尔雅。绶有大绶、小绶之分，名流仕女、诰命夫人等常为之。

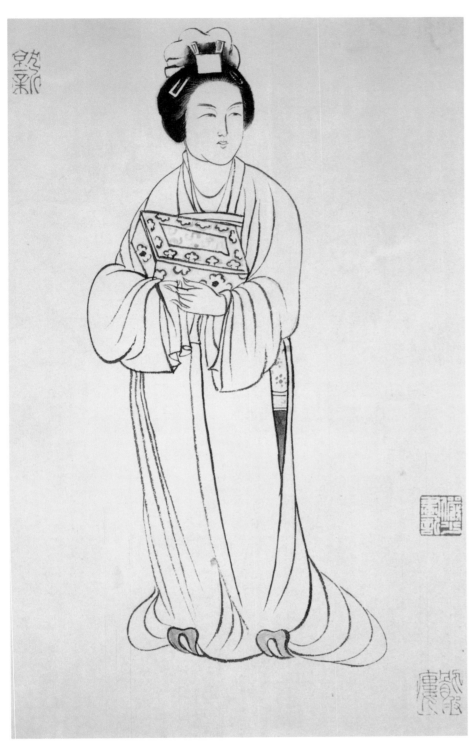 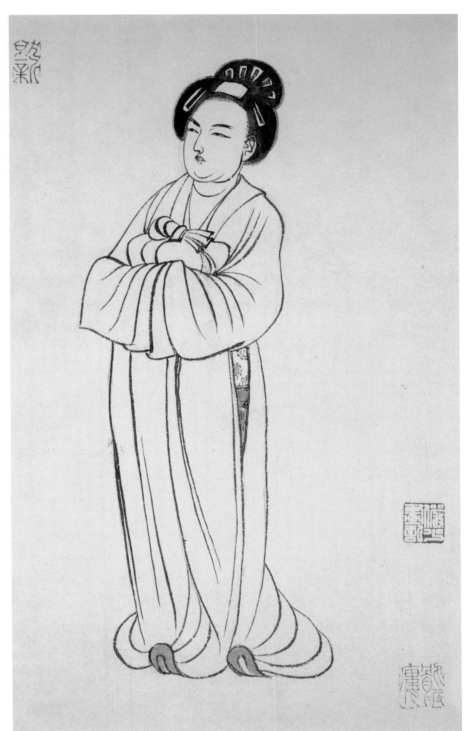

用有特征的线描法来勾勒衣纹。注意气息要长，落笔要干脆。如有一笔明显勾坏，则换纸重新来过。

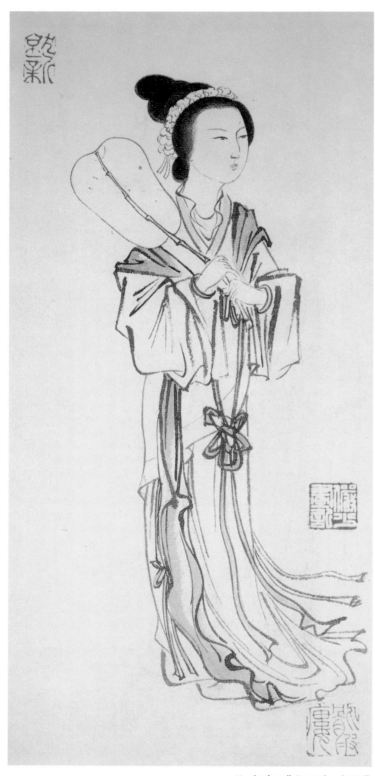

临唐寅《秋风执扇图》

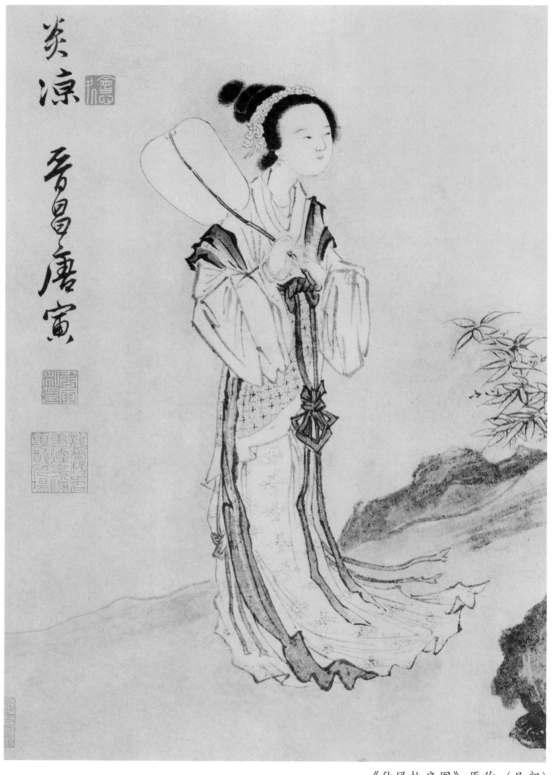

《秋风执扇图》原作（局部）

2.临摹法

画一立有湖石的庭院，一仕女手执纨扇，侧身凝望，眉宇间微露幽怨怅惘神色，她的衣裙在萧瑟秋风中飘动，身旁衬双勾丛竹。此图用白描画法，笔墨流动爽利，转折方劲，线条起伏顿挫，把李公麟的行云流水描和颜辉的折芦描结合起来，用笔富韵律感。全画虽纯用水墨，却能在粗细浓淡变化中显示丰富的色调。

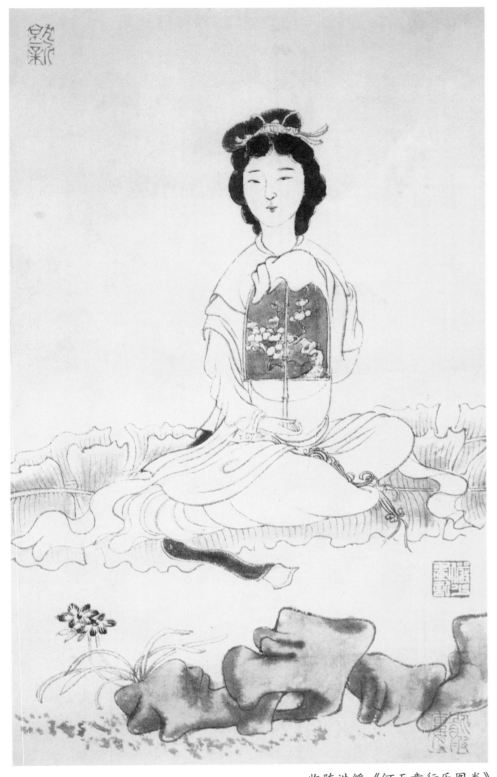

临陈洪绶《何天章行乐图卷》

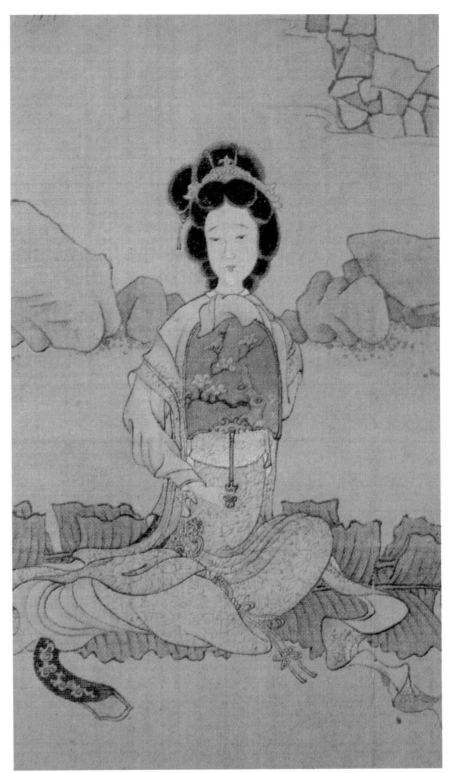

《何天章行乐图卷》原作（局部）

　　陈洪绶善于利用夸大人物个性特征和衬托对比的手法，此图中何天章的爱姬娇小轻盈，面部木然，无喜悦之色，实无乐可言，借以讽刺封建礼教。他用线清圆细劲，拙如古篆，刚中见柔，力度雄健，不落常套。

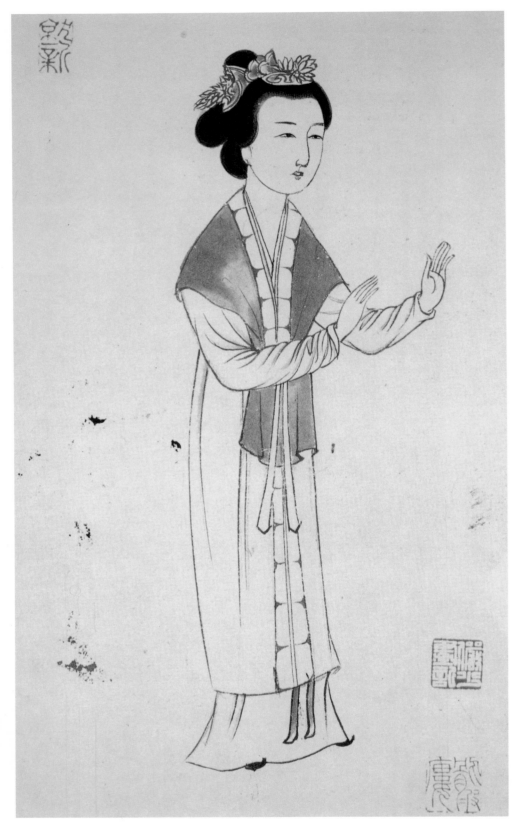
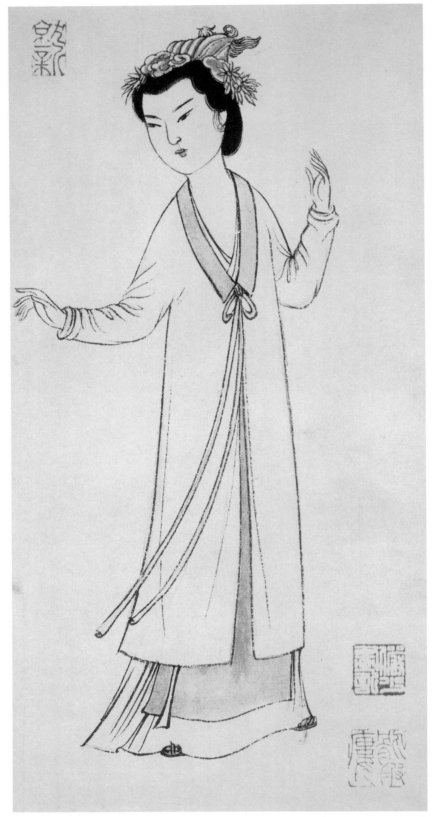

临唐寅《孟蜀宫妓图》

　　画仕女的手时，要抓住纤细、柔软、优美的特点。在创作中，选择手的姿势配在身上要自然协调，恰到好处，切忌生搬硬套，牵强附会。手指要优美动人，其重要性不亚于脸部的刻画，也能反映出人的内心世界。

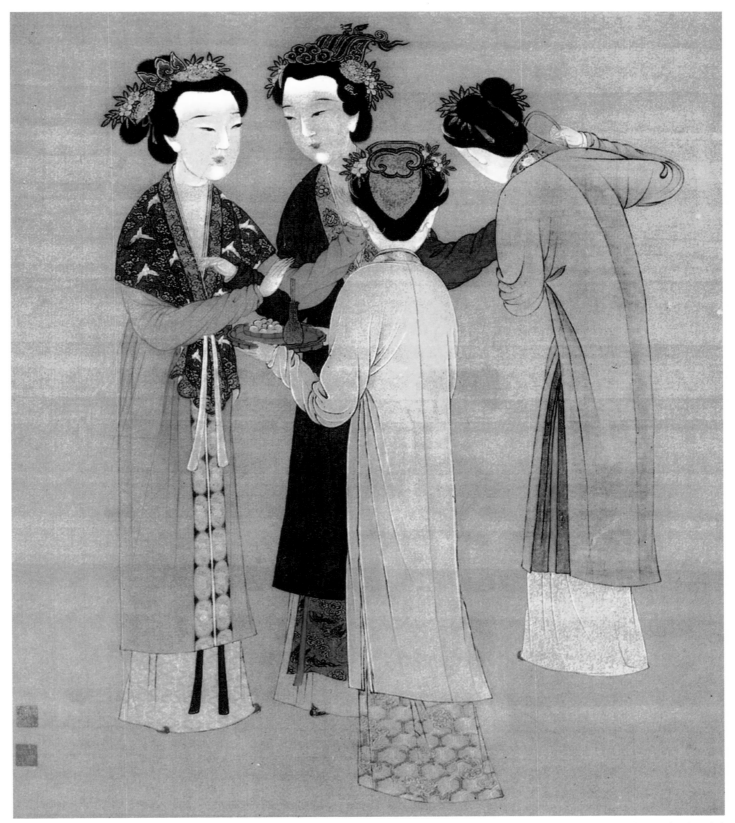

《孟蜀宫妓图》原作（局部）

　　图中写宫妓正劝酒作乐，劝、止之间的神态举止被刻画的生动传神。人物衣饰线条流畅，设色浓艳。服饰上的花纹刻画得十分精细；人物面部用传统的"三白法"表现，晕染细腻，生动传神，表露出宫廷富贵的生活气息。

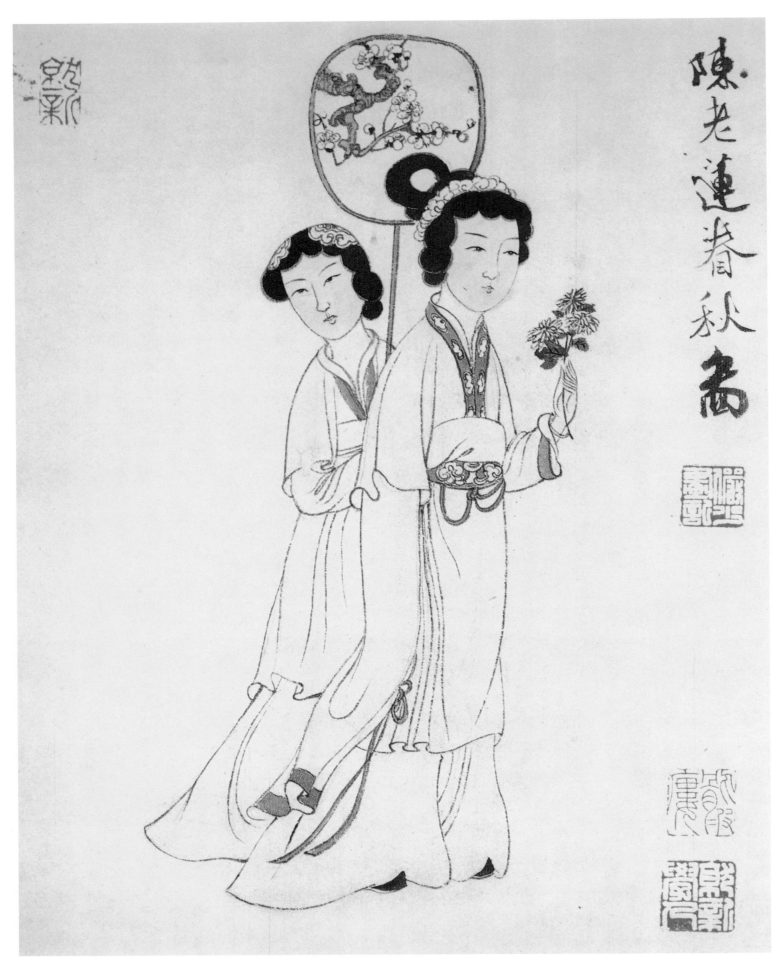

陈老莲春秋高

临陈洪绶《春秋图》

22

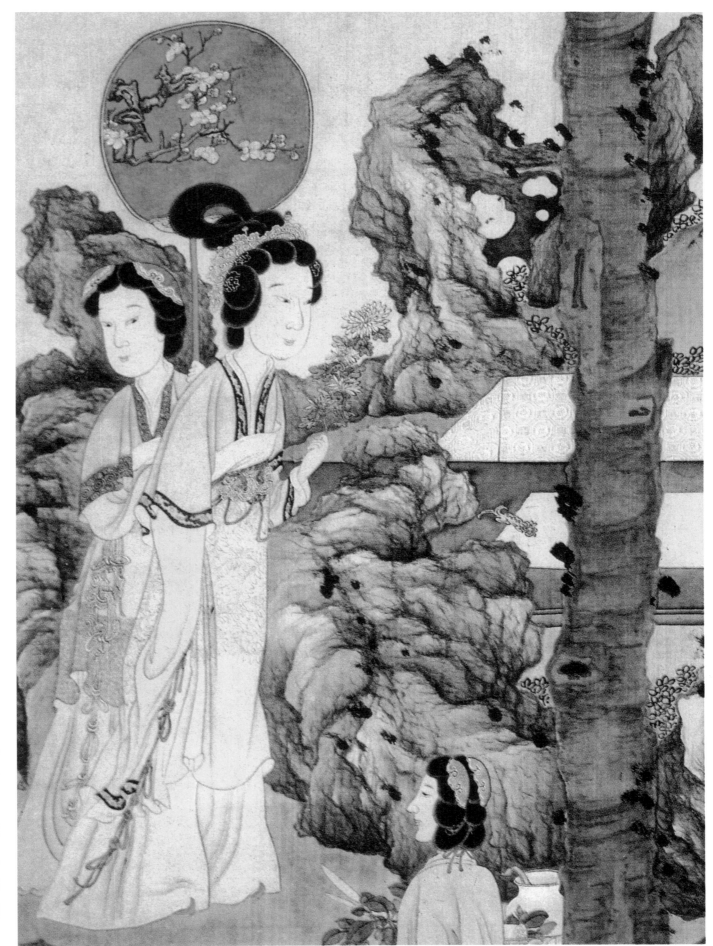

《眷秋图》原作（局部）

《眷秋图》画一仕女手执菊花信步于庭院林石间，后有一侍女举扇，扇面上画有梅花图，前有一侍女捧盘，盘中有壶和秋叶。由题记可知，此图为仿唐人同题画。其中石头浓墨粗点为陈洪绶所作，而构图、人物、梧桐树则为其弟子所作。

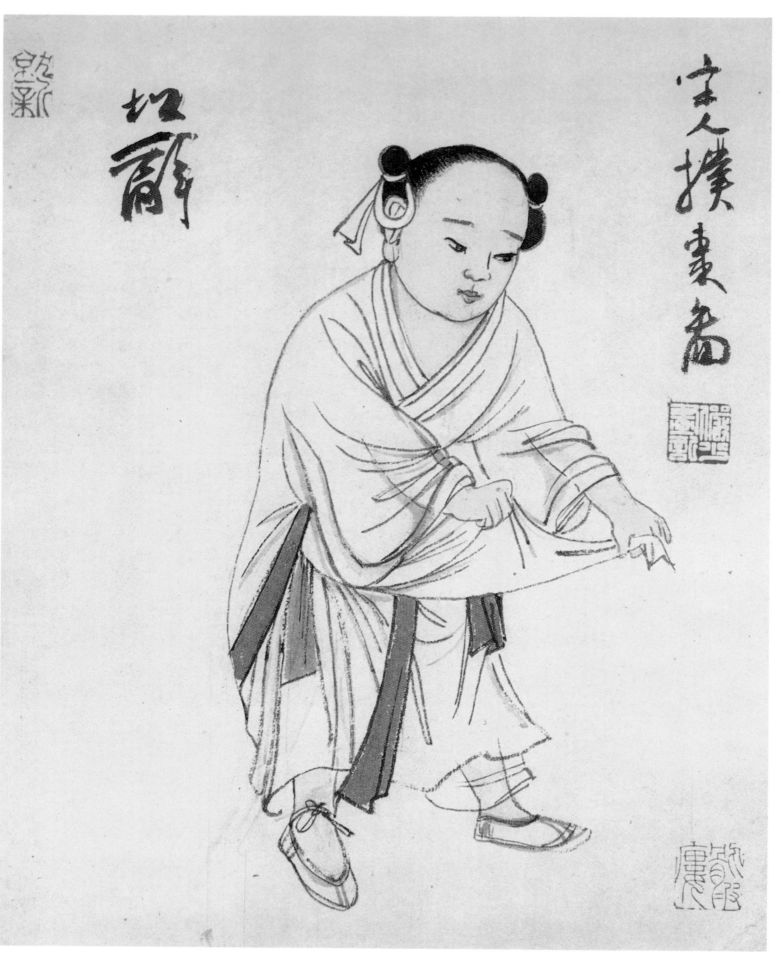

临宋人《扑枣图》

　　小孩五官位置互相间靠得较紧，用线要圆润，头发一般前留桃形，两侧或头顶扎起。儿童骨点联明显，突出其肉感、粗短的特征，线条要圆润。

《扑枣图》原作（局部）

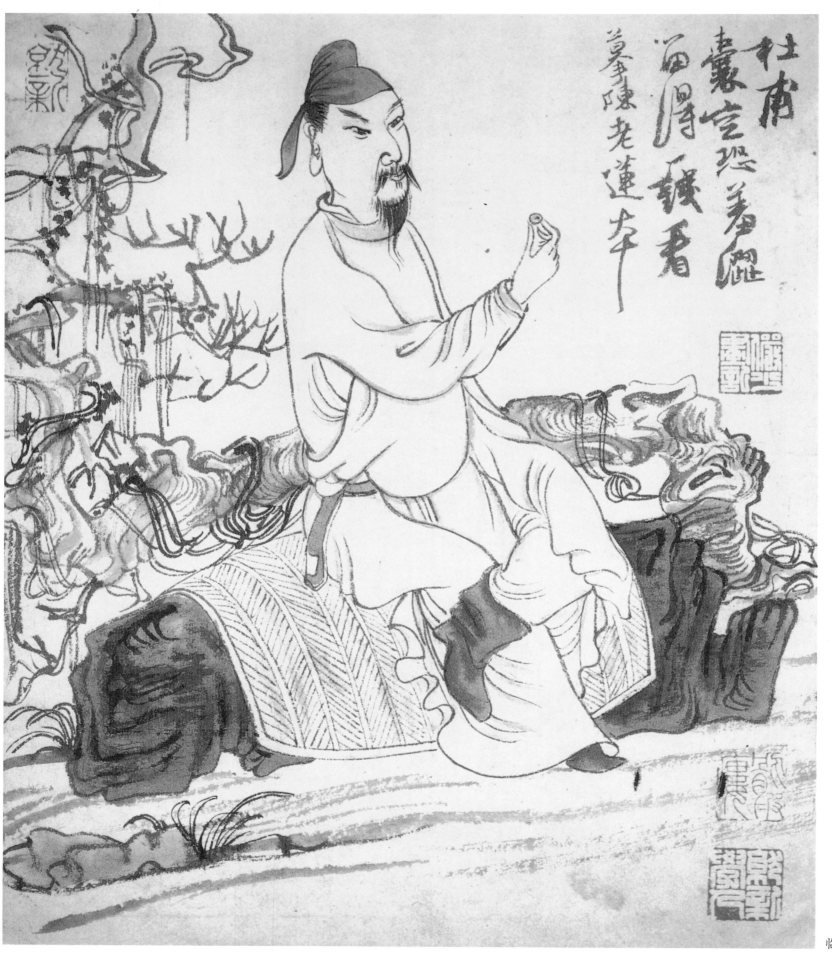

杜甫
囊空恐羞澀
留得一錢看
摹陳老蓮本

临陈洪绶《博古叶

《博古叶子》原作（局部）

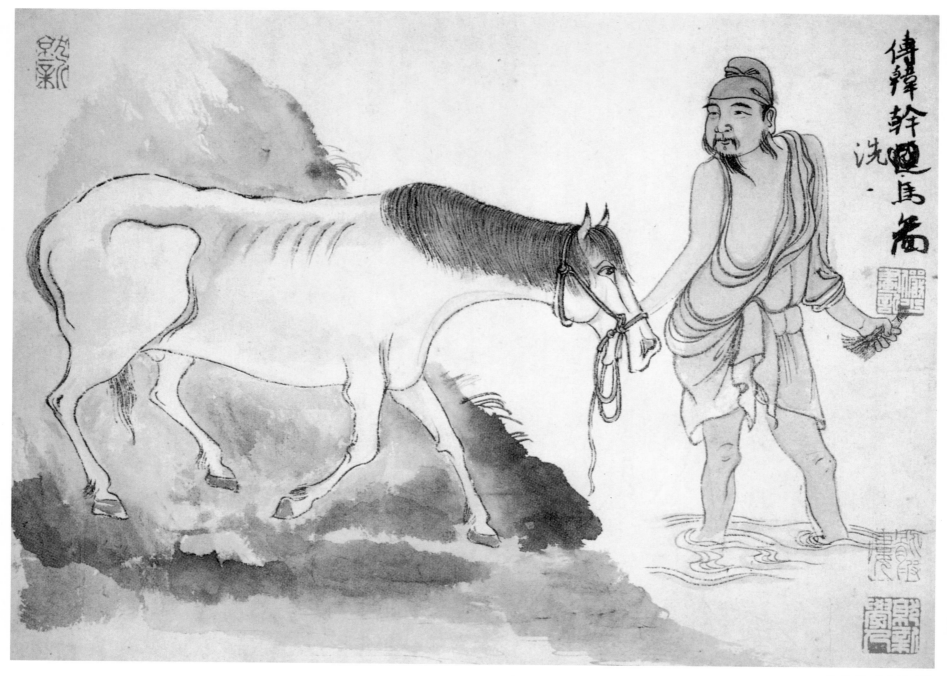

临韩幹《洗马图》

　　以流畅舒缓而优美的线描勾画出了马匹及牵马人的形体、动态、神情。临摹前要看准画本的精妙所在，人、马之间的位置关系，以及运笔方法，特别注意其线条的浓淡、粗细、虚实的多种变化。临画时引笔须沉着，手腕要灵活，用力要得当，精神要集中，注意线条的疾徐、刚柔、曲直、提按、顿挫等变化。

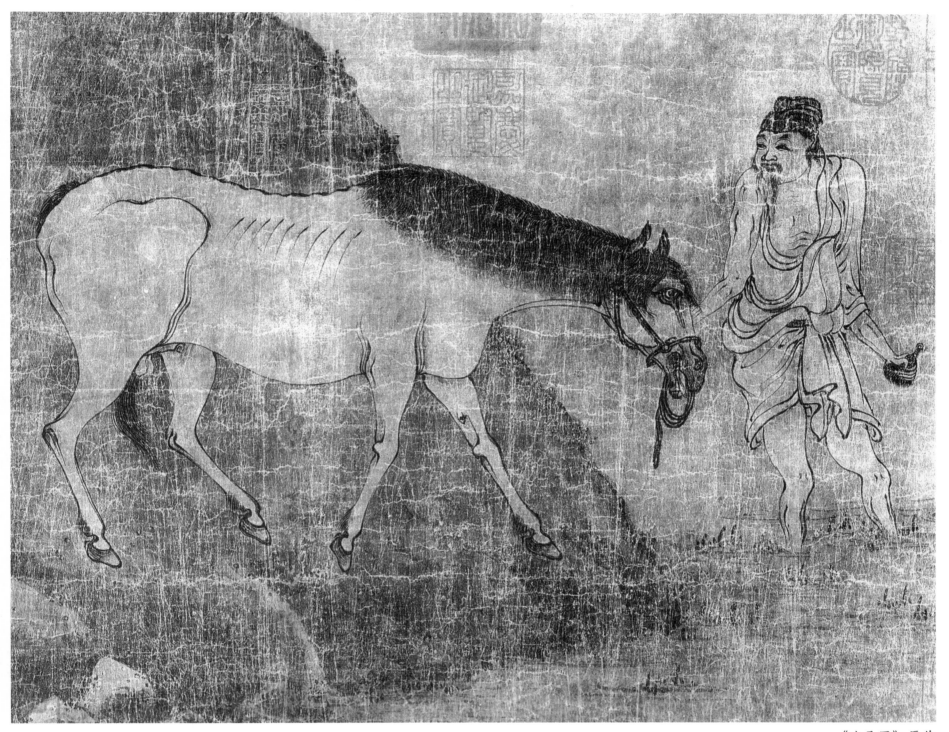

《洗马图》原作

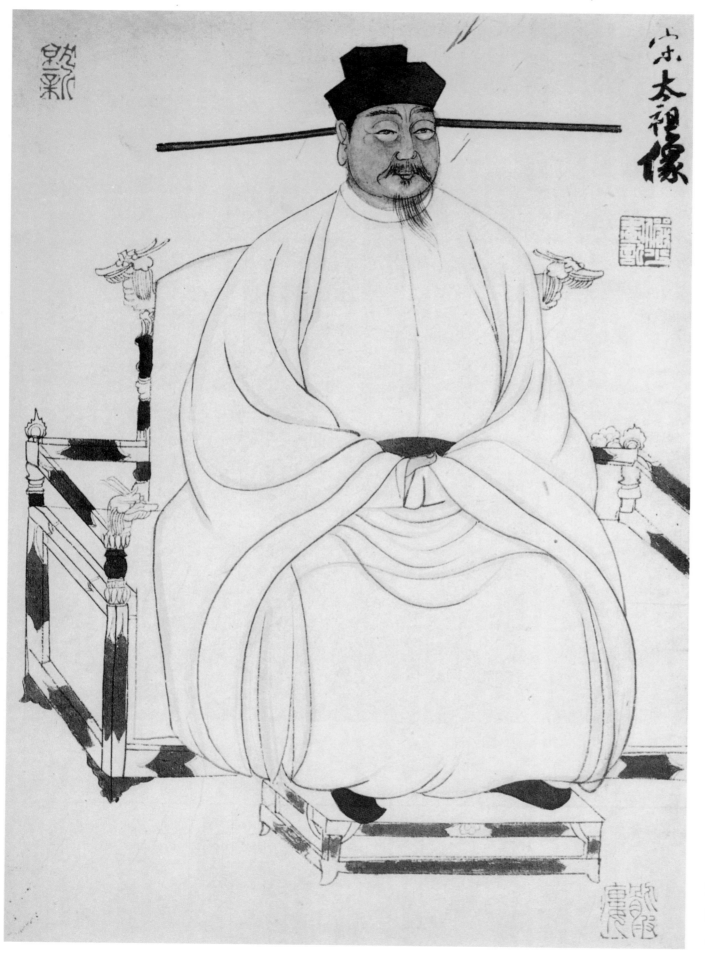

临宋人《宋太祖像》

此图为宋初宫廷画家所作，画太祖穿黄色朝服，戴硬翅纱帽，身躯壮伟，神情庄严肃穆，颇为传神。

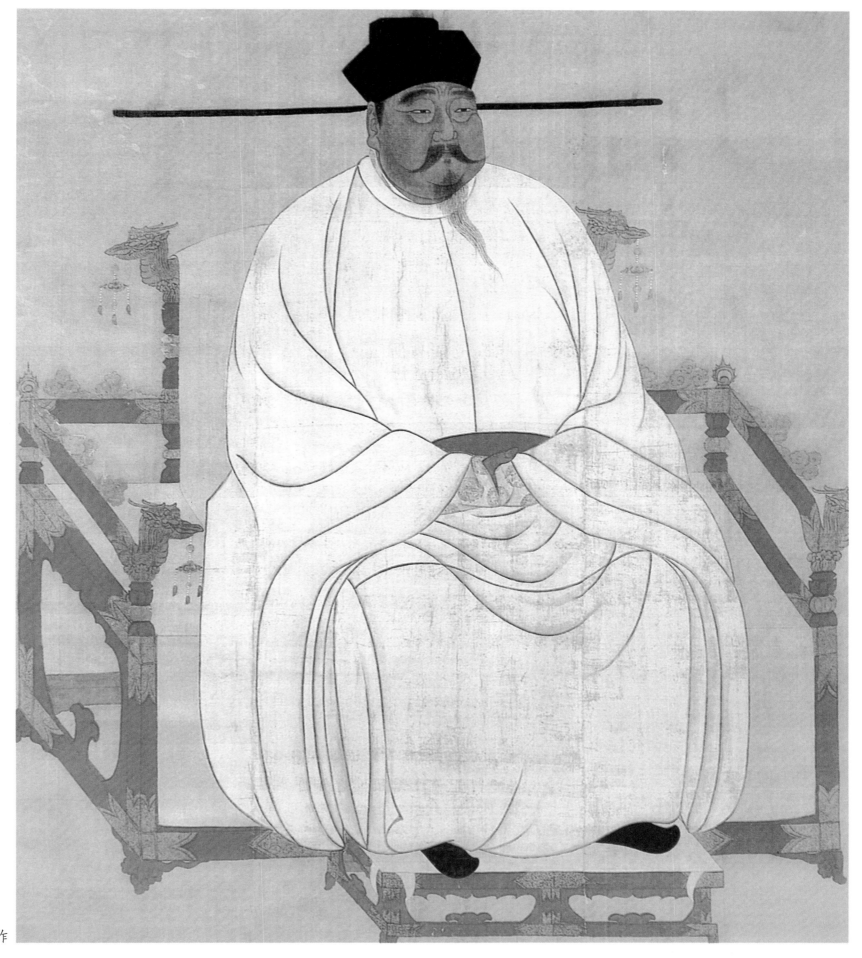

《宋太祖像》原作

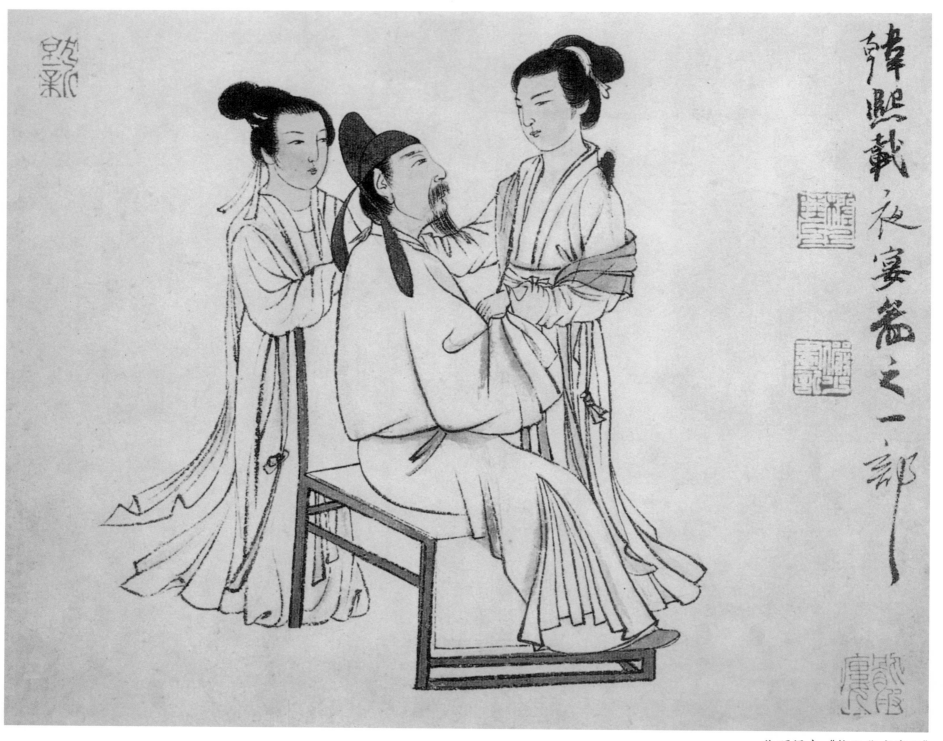

韩熙载夜宴卷之一部

临顾闳中《韩熙载夜宴图》

《韩熙载夜宴图》是叙事性很强的绘画，画面中人物的动作、表情、构图等方面都很讲究。画面有听乐、观舞、歇息、清吹、散宴等场景。人物布置有聚有散，一些道具如床、屏风等在画面中起到分隔、构图的作用，整幅画面给人一种音乐的韵律感。作者用韩熙载的忧郁情绪与极不协调的夜宴形成一种强烈对比，从而增加了作品思想内涵。这幅长卷线条准确流畅，工细灵动，充满表现力。设色工丽雅致，且富于层次感，神韵独出。

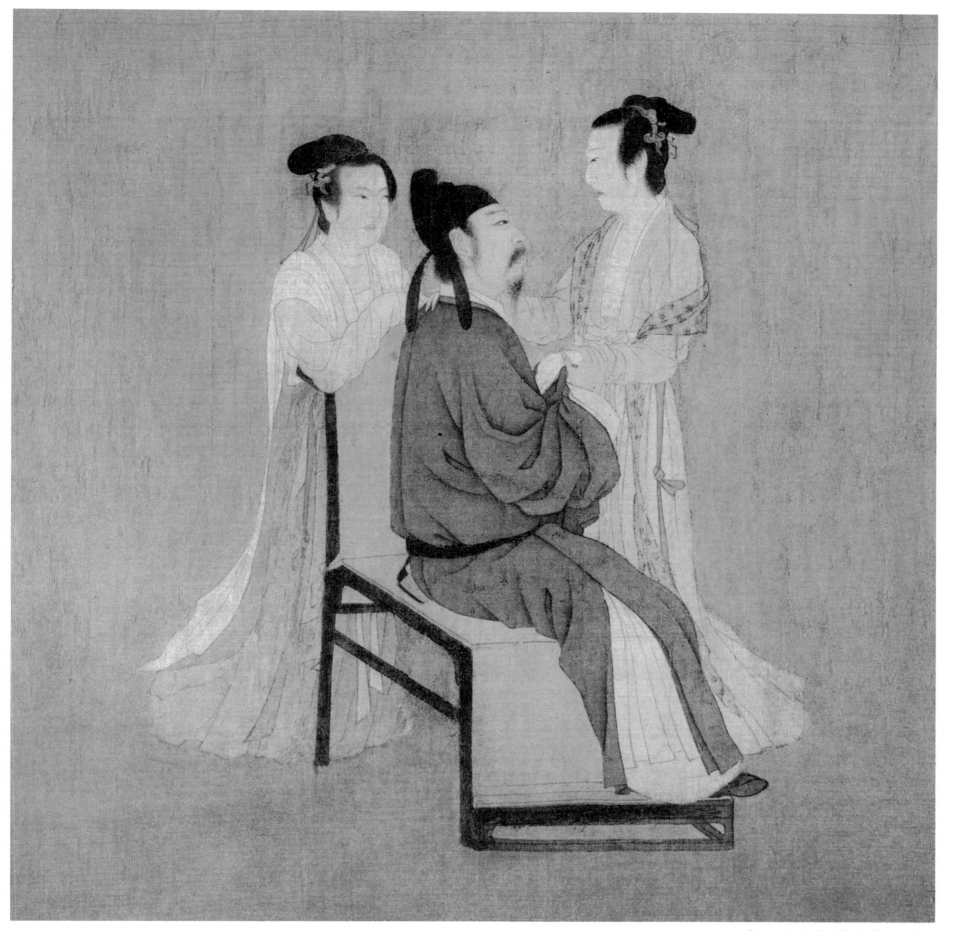

《韩熙载夜宴图》原作（局部）

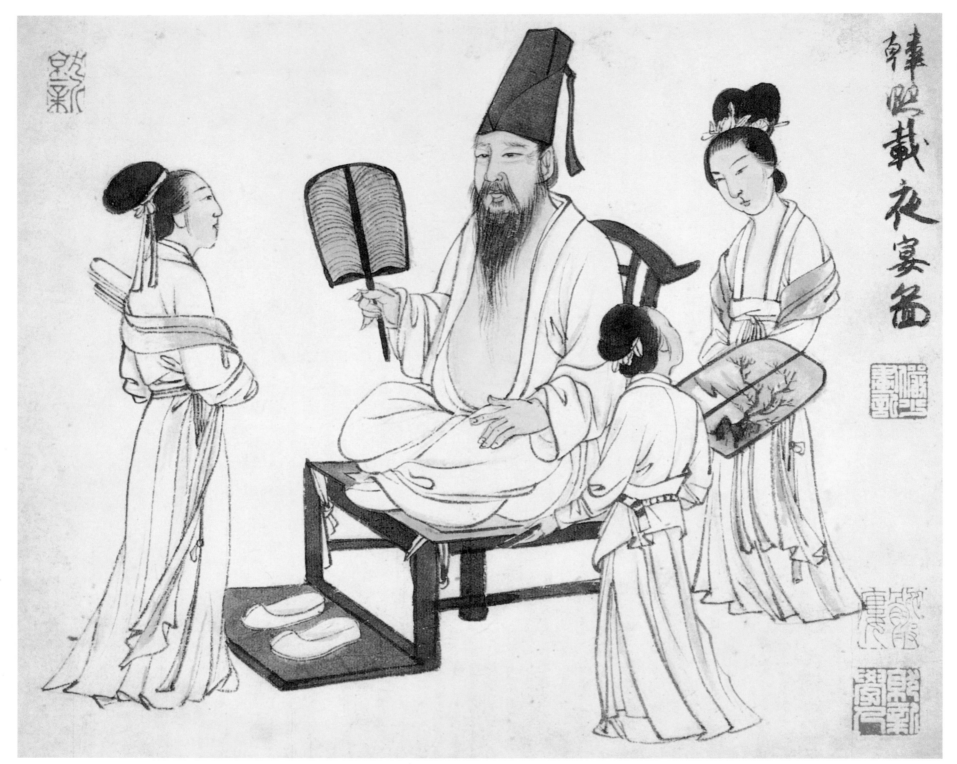

临顾闳中《韩熙载夜宴图》

　　原作构图与人物聚散有致，场面有动有静。临摹时对人物的刻画尤为重要，或正或侧，或动或静，应描绘得精微有神，使人物在情节绘画中具备了肖像画的性质。

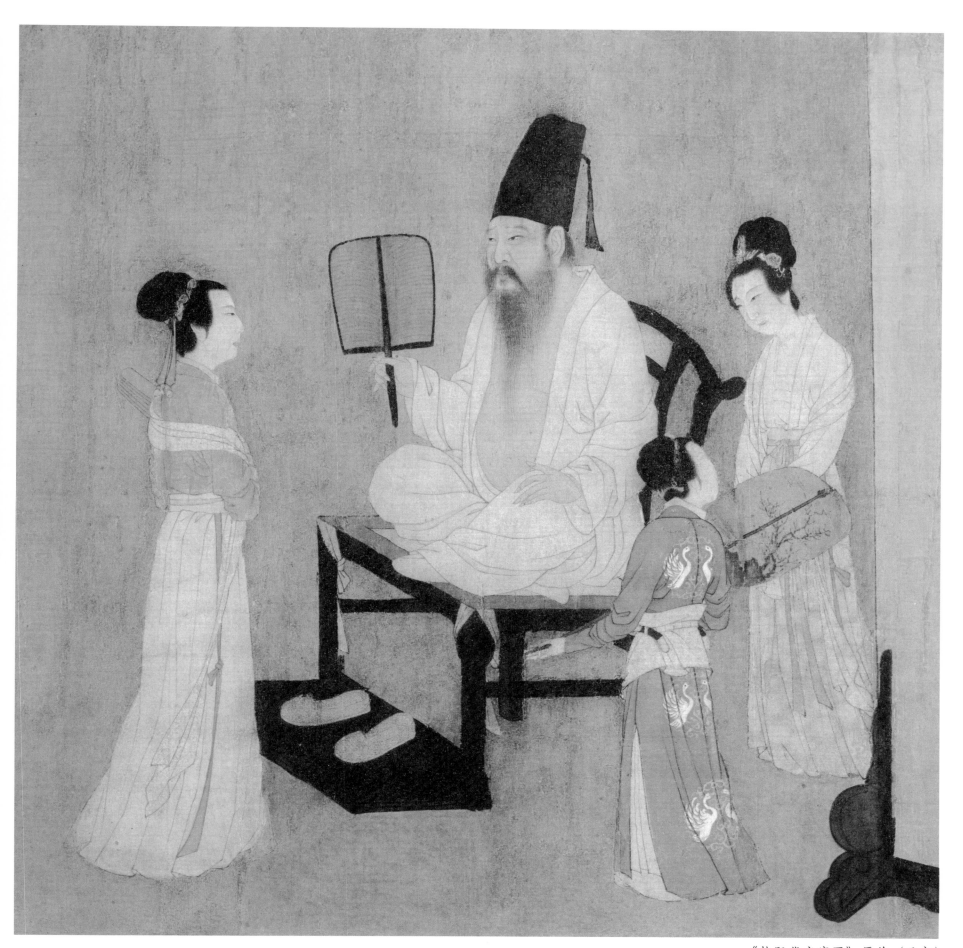

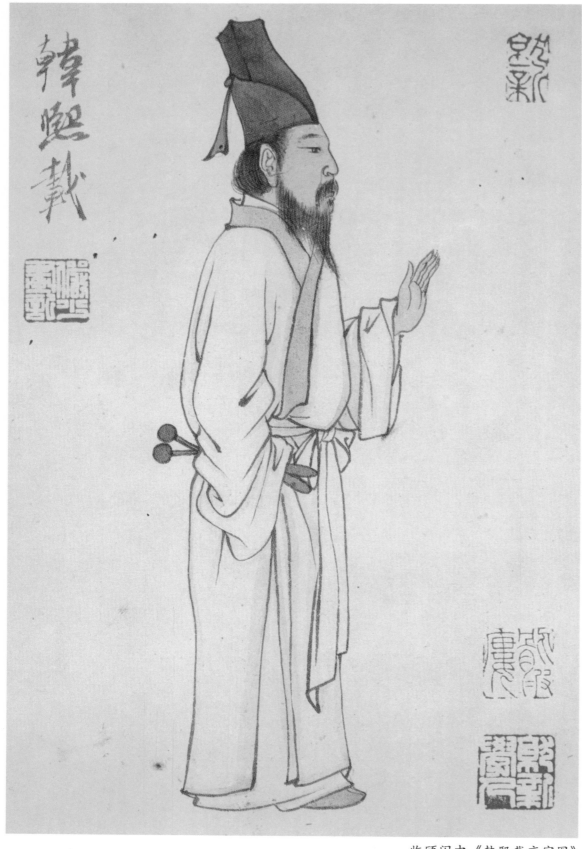

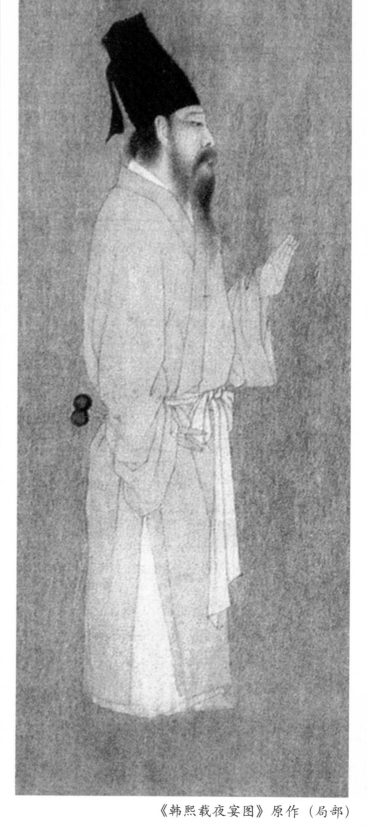

临顾闳中《韩熙载夜宴图》

《韩熙载夜宴图》原作（局部）

　　全画工整精细，线条细润而圆劲，人物衣服纹饰的刻画严整又简练，比例透视有法度可寻，对器物的描写真实感强。

陶淵明

仿北宋李公麟人物画笔意

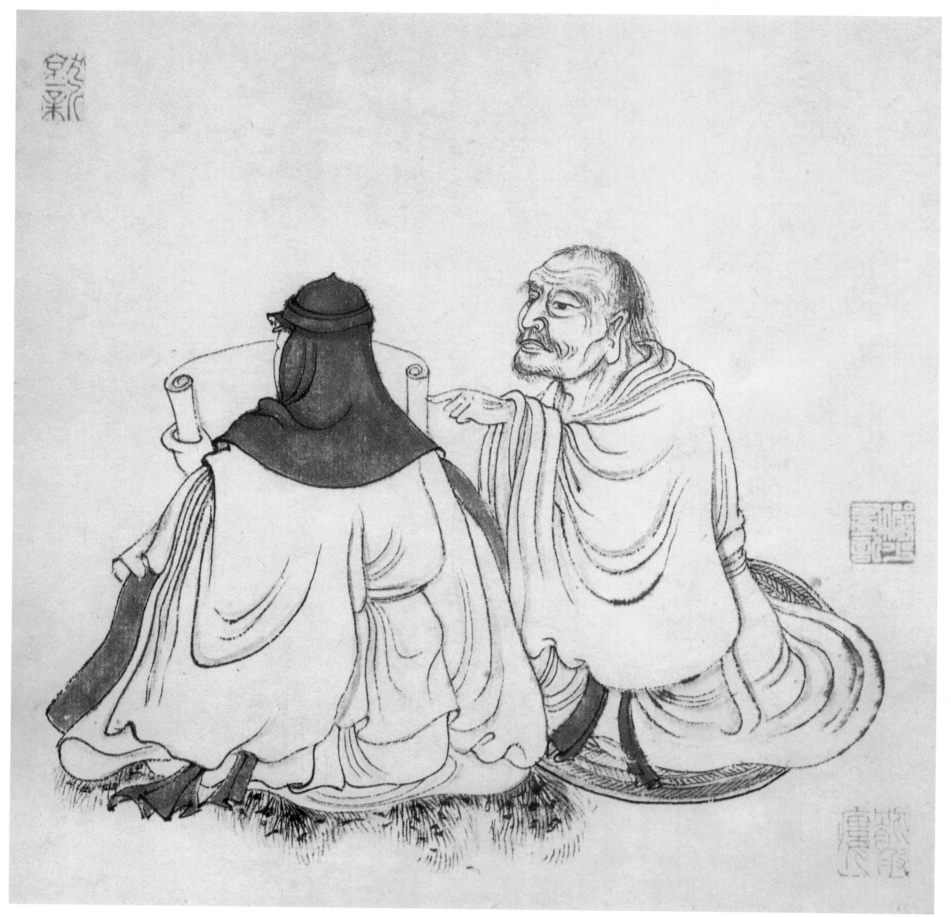

仿明陈洪绶人物画笔意

二、点景人物

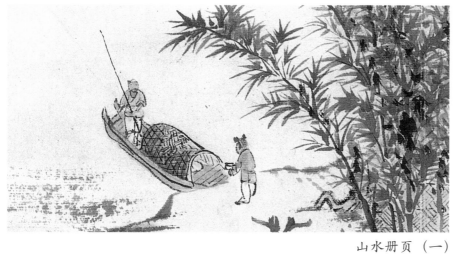

山水册页（一）

山水册页（二）

山水册页（三）

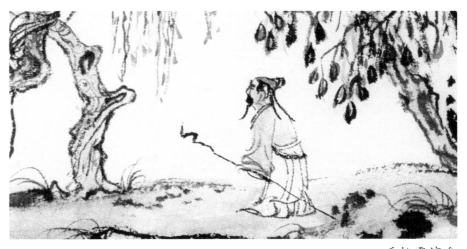

夜织图

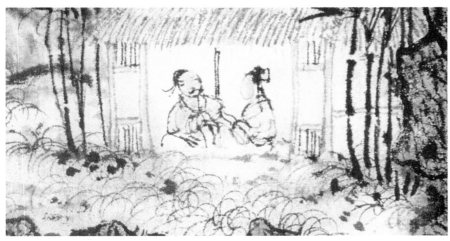

蕉竹之荫二士谭心

看松露滴身

点景人物能补益山水，不能拘泥于从画谱中搬弄招式，可直接临习中古名迹，大量翻画刊的摄影图片，以创作拉动技法的全面升级。这些方法被证明是有效的学习门径。

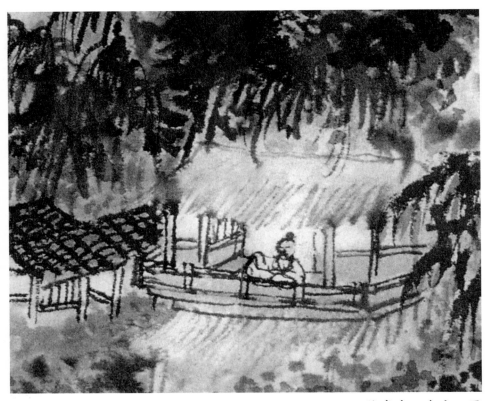

传高房山有夜山图

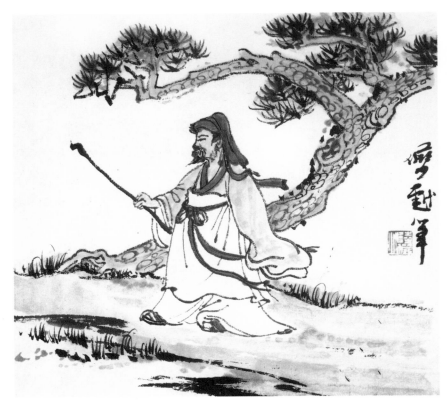

人物

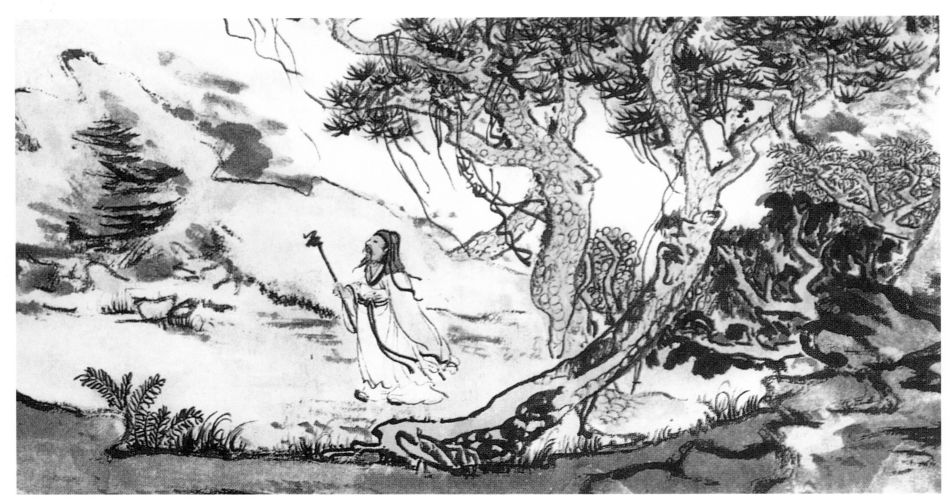

杜陵诗意

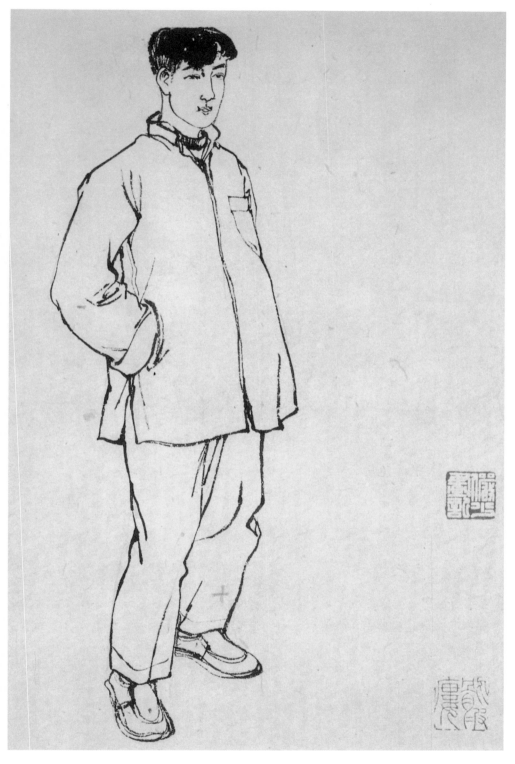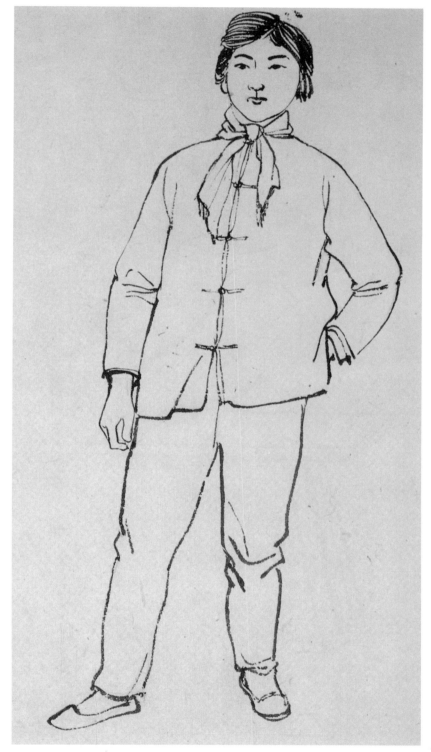

1.白描人物画法

人物画造型原则是顾恺之的"以形写神"、张璪的"外师造化，中得心源"以及齐白石提出的"似与不似之间"等，当然还包括个人学养、立意、意境、气韵、构图、笔墨等造型艺术的理论和观念，既要符合一般的艺术规律，又要具有独特的艺术观点，它是自然之形与主观之情的融合。故中国画思想内涵和审美价值，远远超出了自然形象本身，它是追求内在的神韵和主观情怀的传达。

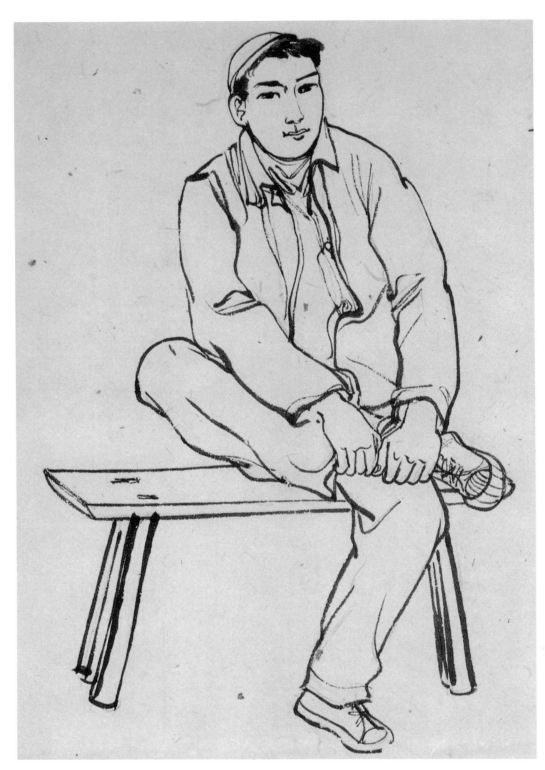

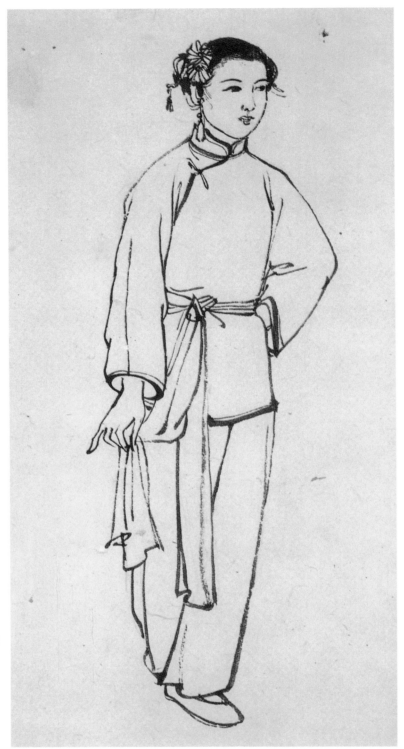

　　写生就是"外师造化"的过程，也就是在千变万化的自然形态中去发现美的形式规律。注重在深入细致的观察中培养内心的审美情感。写生过程是培养创作灵感，训练造型能力的主要途径。

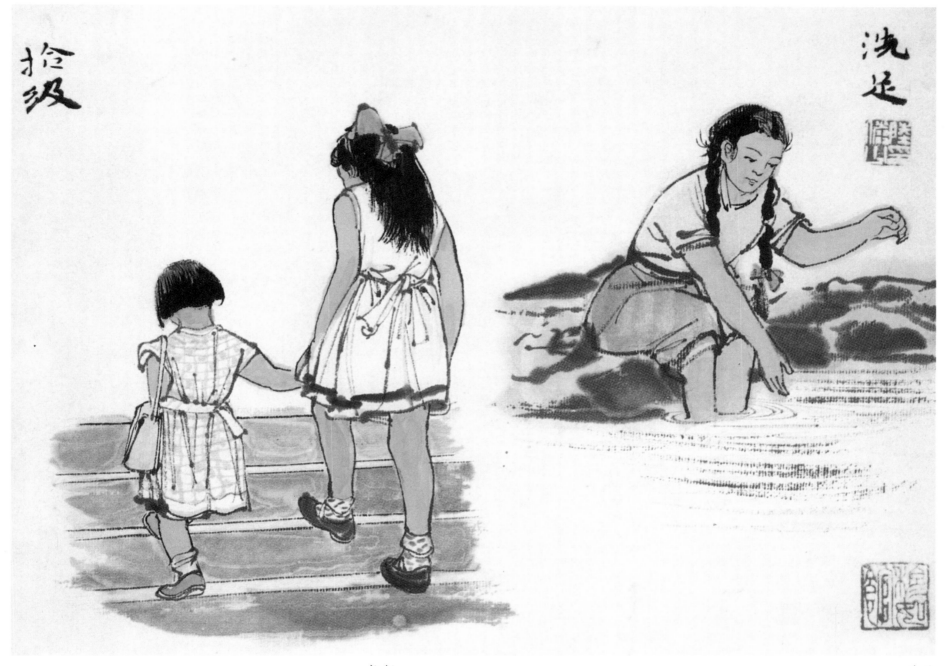

拾级

洗足

2. 着色人物画法

初学者创作前，最好多看些优秀的美术作品，通过欣赏美术作品可以打开画者的创作思路，开阔眼界，启发想象力，激发艺术感受和创作灵感，同时联想生活中的人和事，从而画成一幅画。读画时一定要用心体会，找出最喜欢的地方，从审美角度去评价、审视它。通过欣赏，可以提高审美能力，为接下来的创作打下基础。

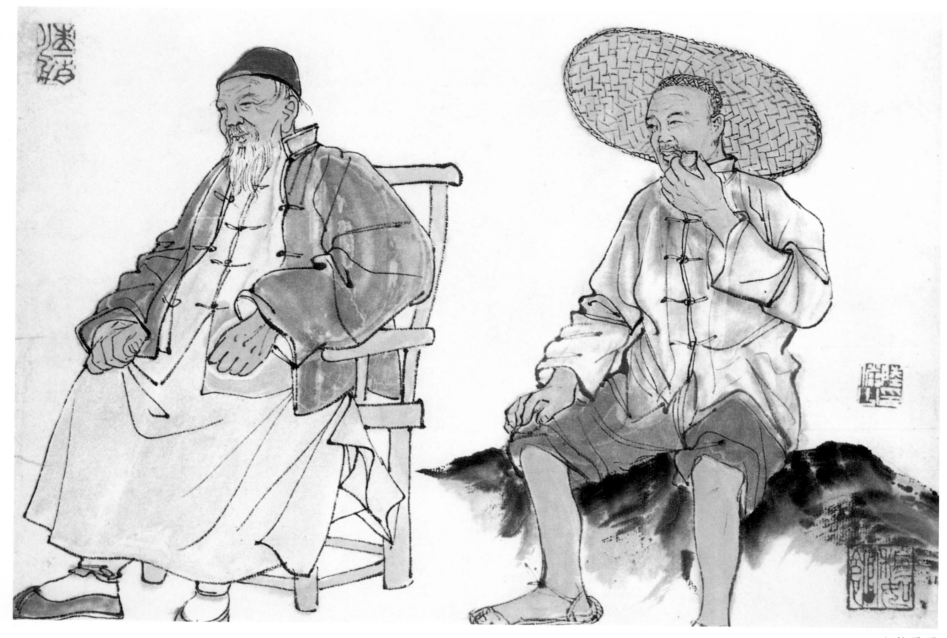

人物册页

着色用笔要以形体结构为依据，每染一笔，既要准确地表现色彩，又要表现出体积感。调出准确的色彩，并不能保证画面的色彩效果，而是要看落笔以后，是否能利用笔尖至笔根所含的不同纯度、明度的颜色和与纸面接触的先后快慢的不同而产生的微妙变化，而这个变化要基本上与形体相吻合，所以是难度较大的过程。

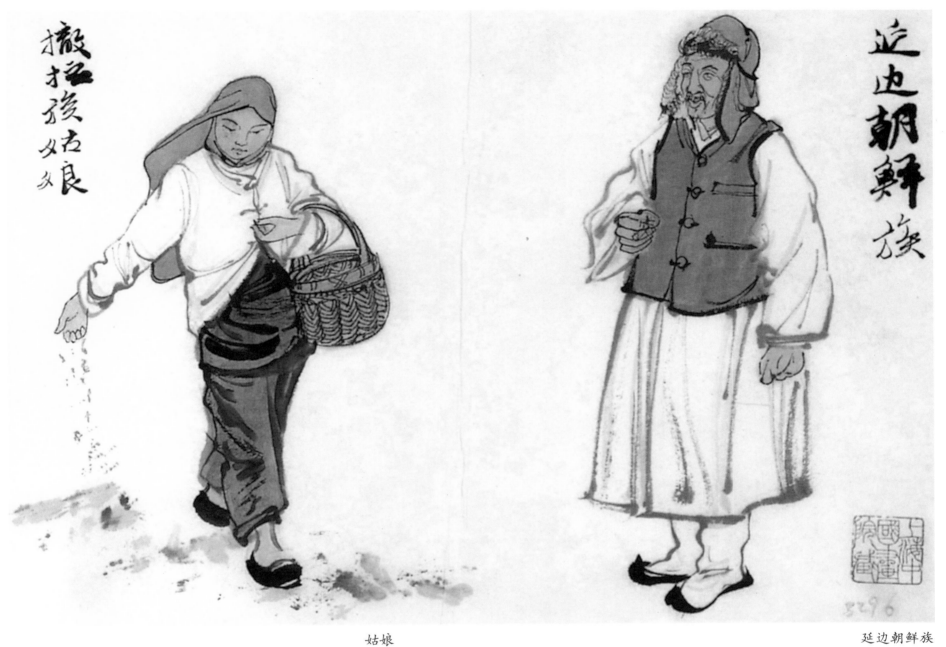

撒种族姑娘

延边朝鲜族

姑娘

延边朝鲜族

　　淡彩上色不宜重，淡而不轻薄，注意整洁匀净。淡色用在人物上，尤其衣服上色不宜浓艳，不繁杂，用色薄、淡。即注意用阴阳、深浅、渐变的效果来表现画面局部凹凸起伏的感觉，点到为止。

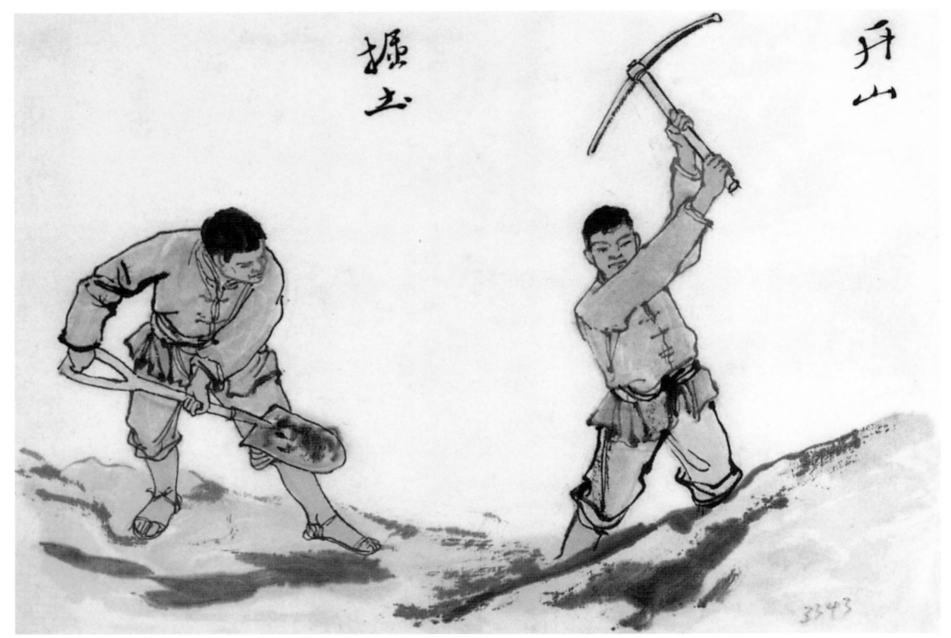

掘土　　　　　　　　　　　　　　　　　　　　　　　　　开山

　　为了表现人物的质感与立体感，可以根据物象的结构关系和固有色进行分染，也可以采用些光影效果，以增加表现力。

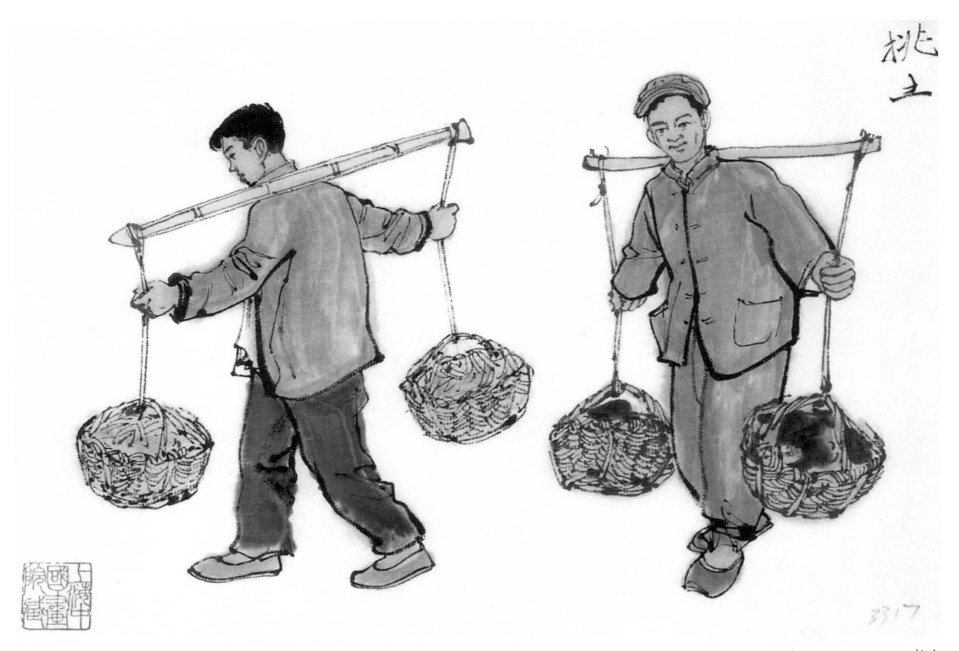

挑土

挑土

现代人物画有底色的较多，以白纸为底色的较少。涂底色是为了给画面一个调子，另外是为了烘托出主体。

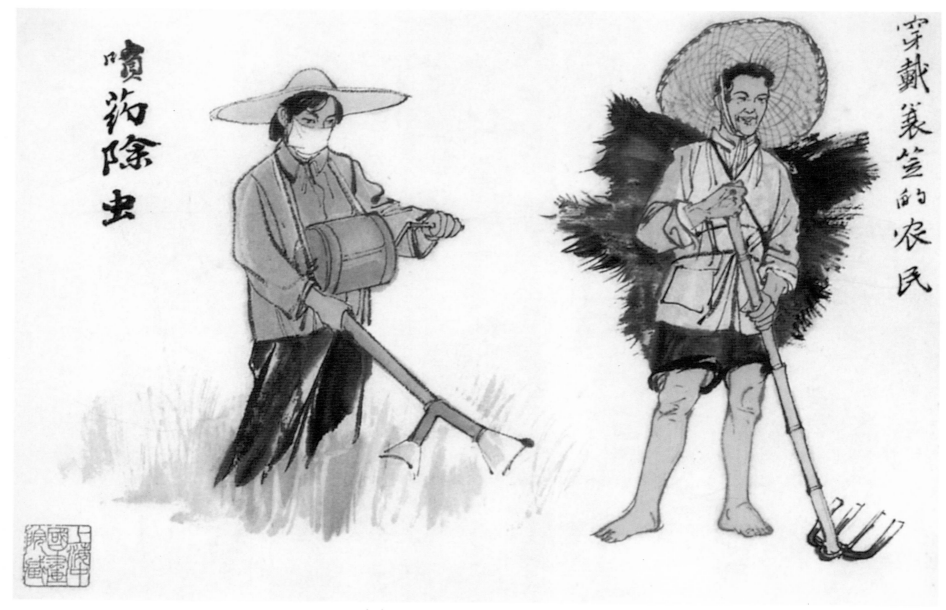

喷药除虫　　　　　　　　　　　　　　　　　　　　　　　穿戴蓑笠的农民

　　画家搞创作要以自然为师，从自然中发现自己的美感形式。历代流传于世的优秀作品多产生于对自然的观察和深切的感悟之中。

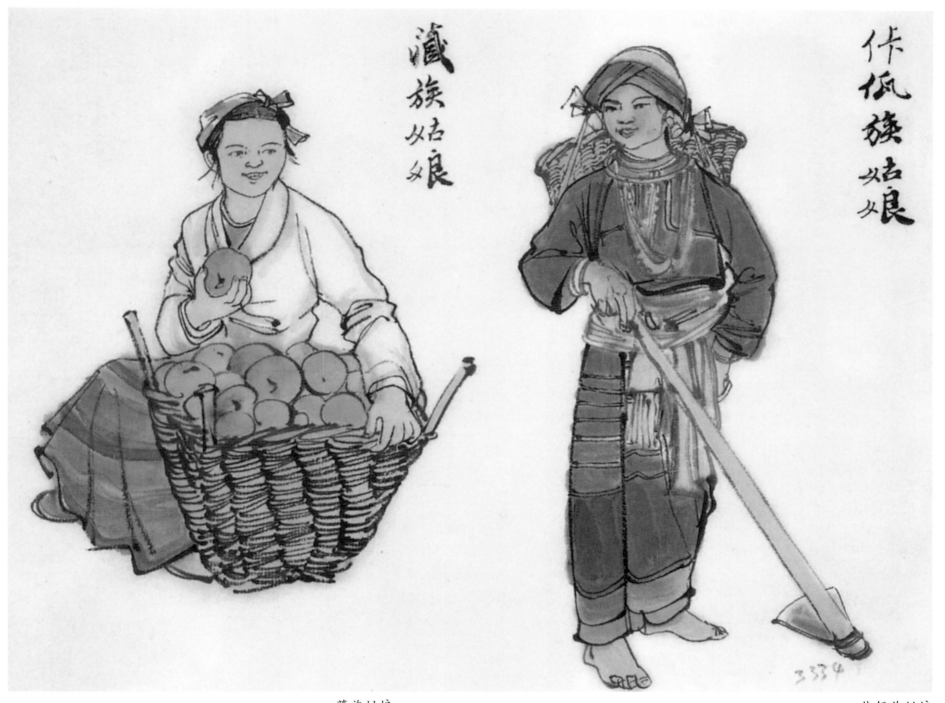

藏族姑娘

佧佤族姑娘

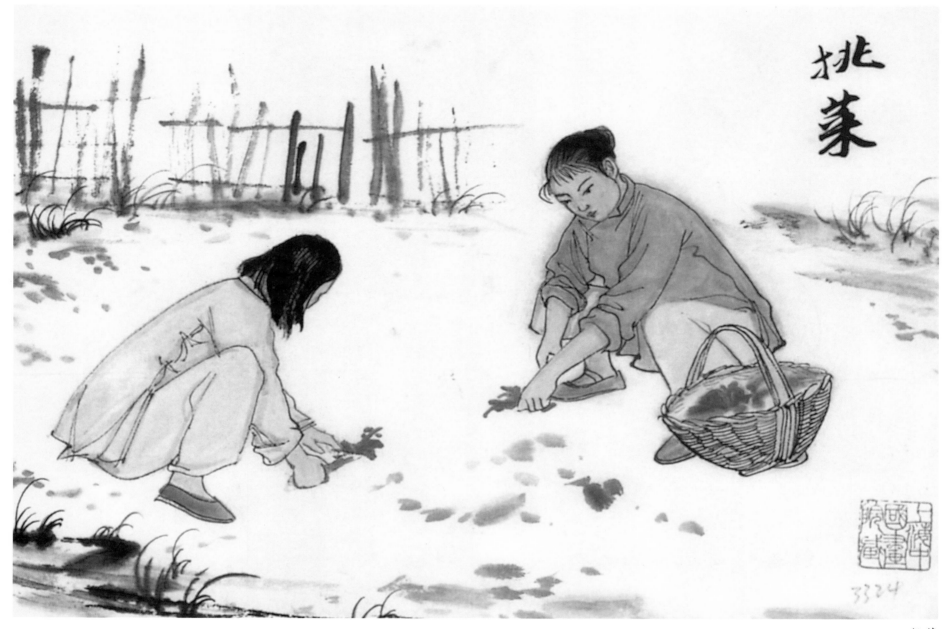

挑菜

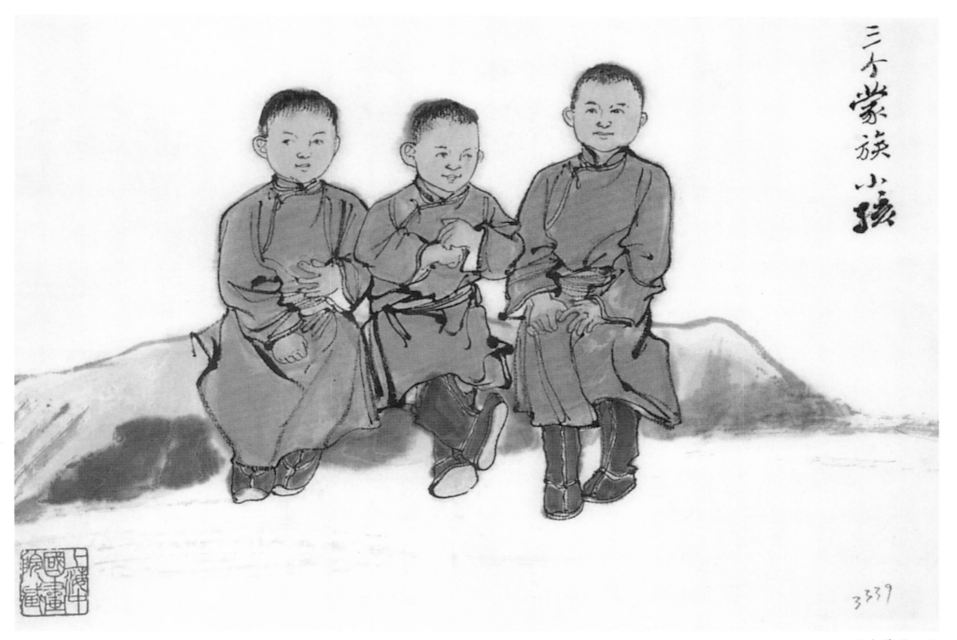

三个蒙族小孩

　　国画中用墨打底不宜过分，不要用墨染足，可留待用重色来补充完成。如墨底打多了，着色后就容易见脏。画女青年及少年儿童头像用墨尤要洗练，才能使着色有丰润的效果。

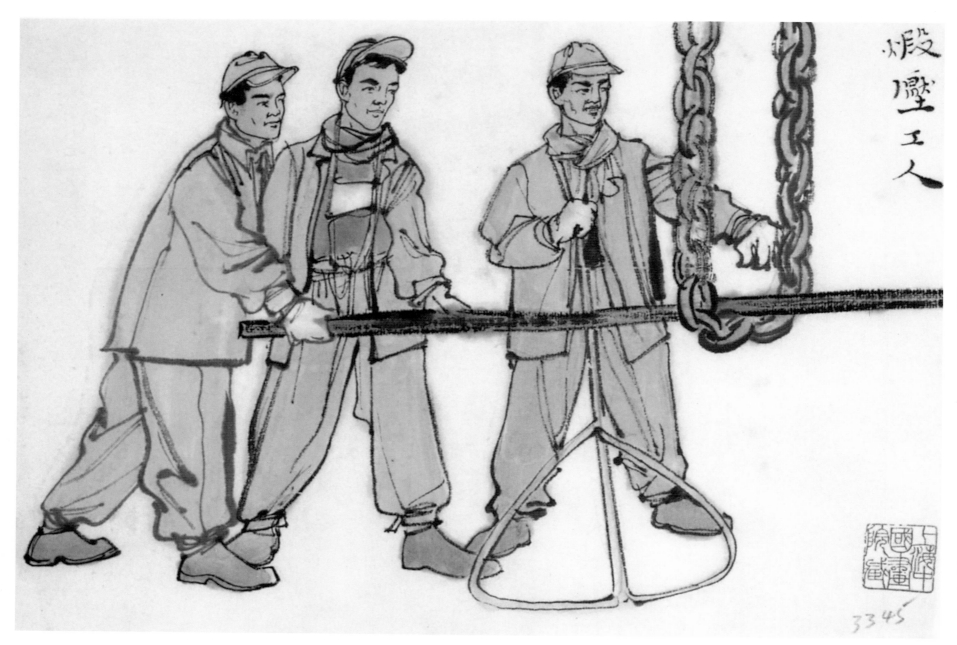

锻压工人

中国画的用笔实即是用线，线在形体的塑造中绝不是一种对轮廓线的描摹，而是能表现出物体的质感、量感和动感。

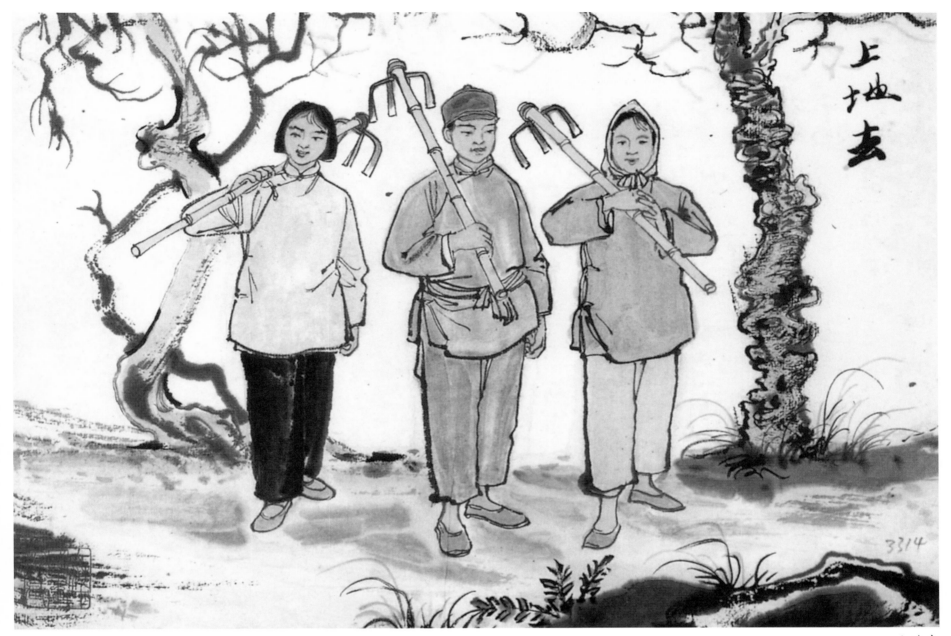

上地去

使用毛笔写生能提供如何用笔墨去塑造形象的技法参考，如面部五官用线的变化，表现肌肉的皴擦，衣纹用勾线法表现人物的内在形体结构。这些笔墨技法都是面对对象即时提炼出来的，笔墨变化能一气呵成，比较自然。

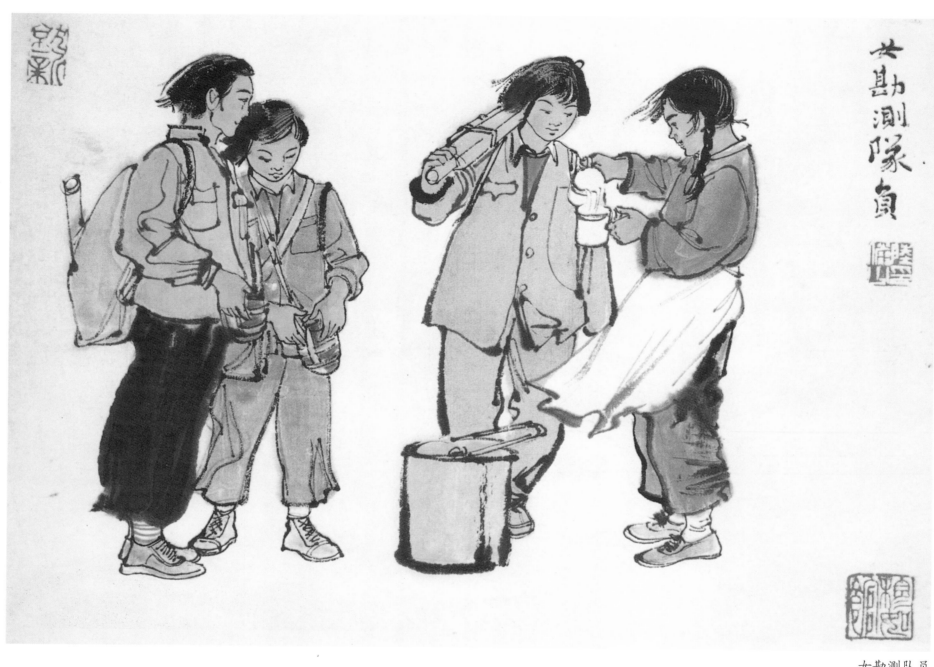

女勘测队员

线及其塑造的形体之间的关系，是画家在运笔中出现的各种变化使线条有了千变万化的姿态，达到抒情、畅神、写意。

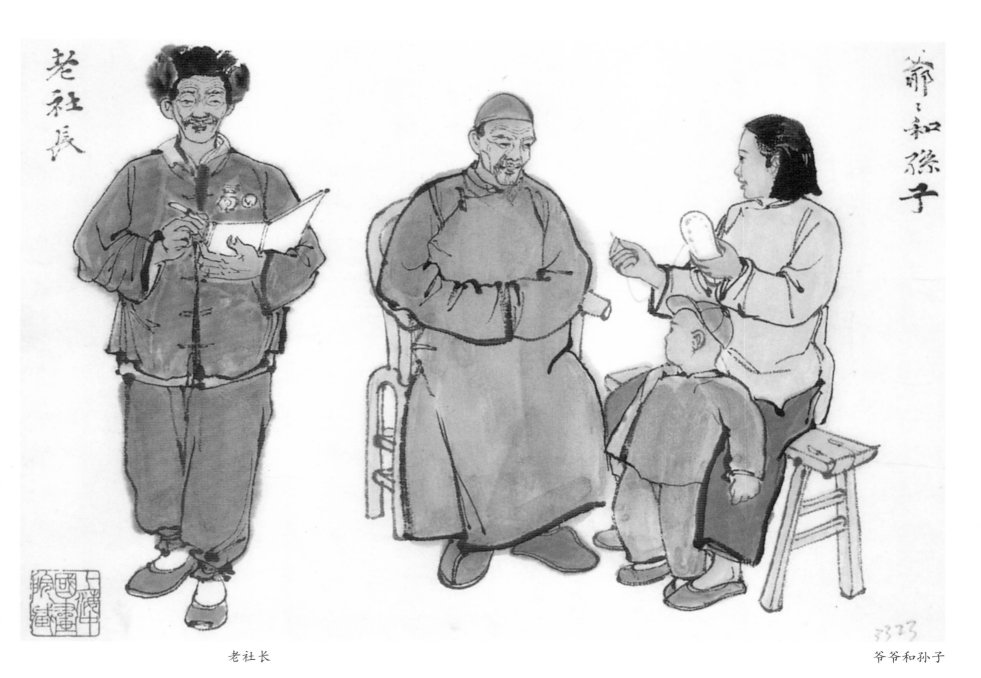

老社长

爷爷和孙子

中国画设色是以人物与环境变化而产生的影响结合起来加以考虑。如人物年龄、性别差异而形成的肤色特征，但也有主观的一面，对不同肤色的处理有一定的色彩搭配关系。

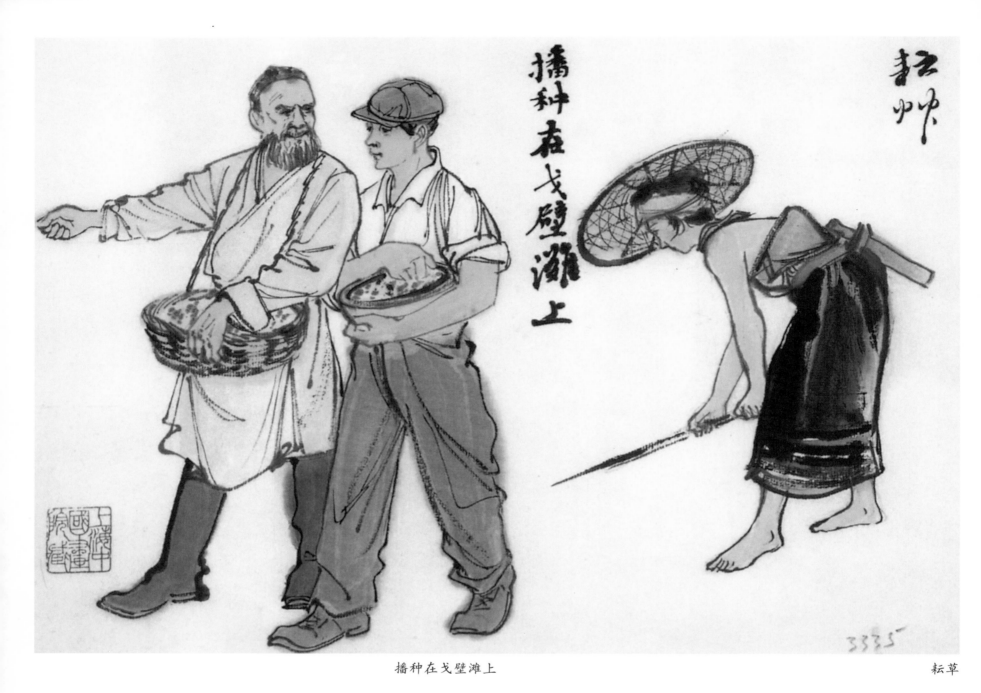

播种在戈壁滩上 耘草

 人物帽子、头巾的用笔用墨，具体来讲，是先用大笔蘸上所要表现的淡墨或淡色，再在笔尖蘸浓墨或浓色，比如画草帽是先蘸藤黄染色，再用浓墨勾勒。用笔需卧倒，但又要向所卧倒的侧方前进，用一笔来表现物体的色彩、质感、轮廓和体面。

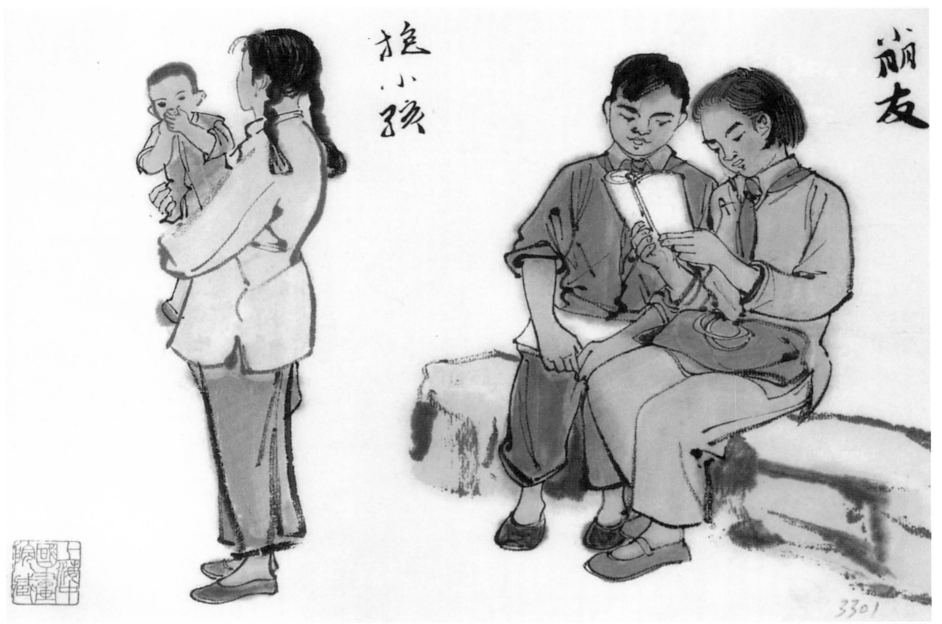

抱小孩

小朋友

人物的衣纹变化要去繁就简，从大处着眼，除了关节转折处衣纹的来龙去脉须交代清楚外，其余皆可概括。线条应有良好的节奏感。

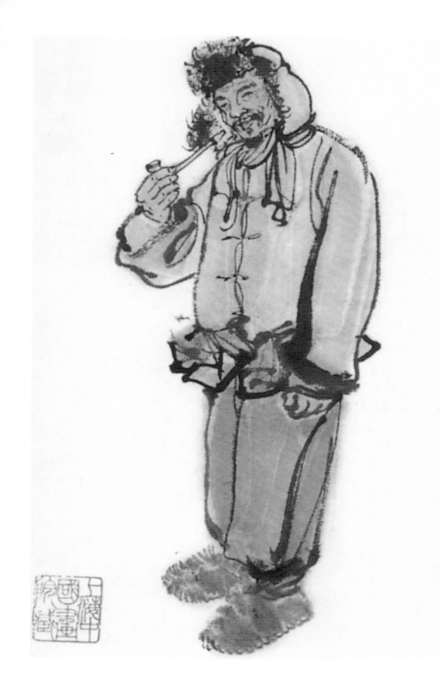

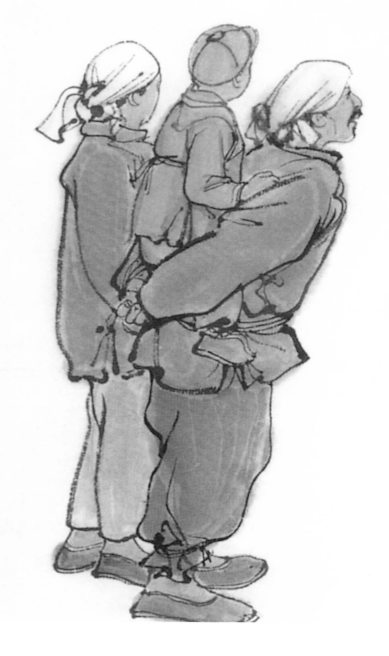

老农民

衣服着色时在体现形体的地方水分的控制要适度，不然混为一团即显得无力。在大面积衣服转折处须注意用笔，否则会平板单调。

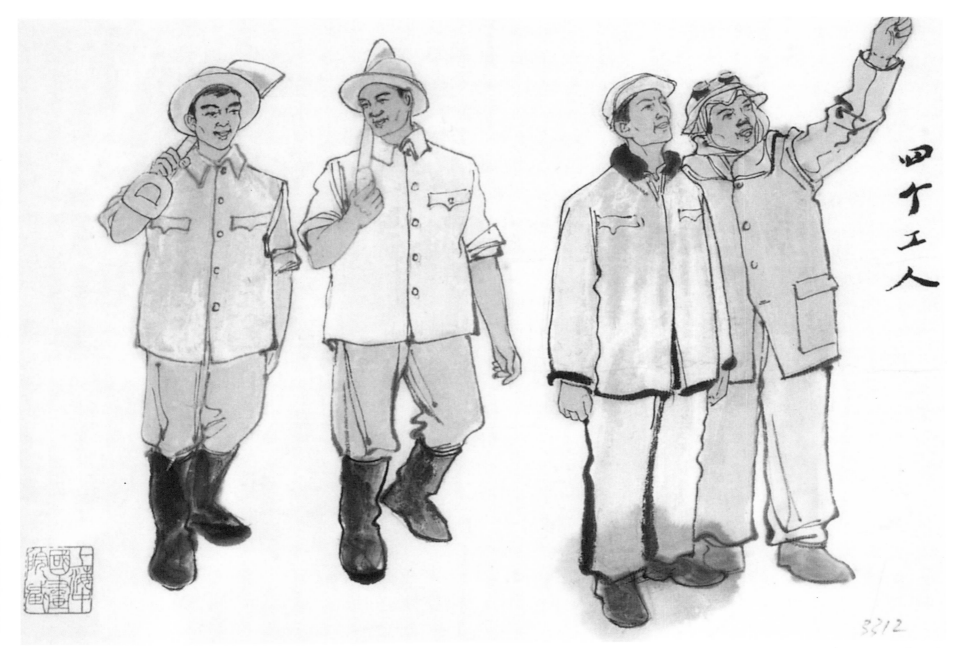

四个工人

四个工人

着色方法是多种多样的，在某些情况下，为了加强人与人之间的空间感，可为后排的人先染色，在颜色未全干时勾线，这样处理，线的效果就会柔和些。

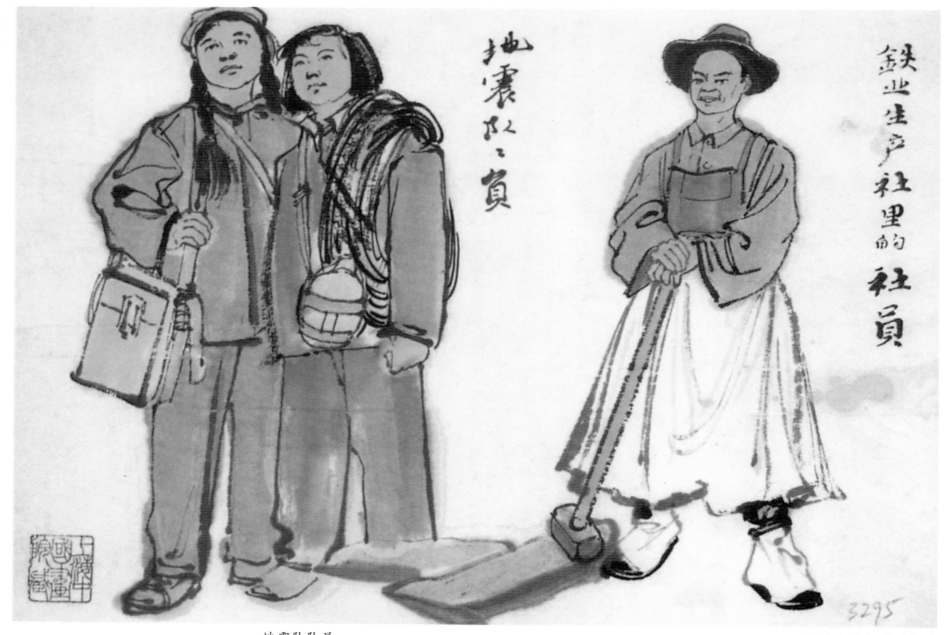

地震队队员　　　　　　　　　　　　　　　　　　　　　　　　　铁业生产社里的社员

　　总的来说，要根据不同对象，不同主题内容的需要，去寻找不同的表现方法，表现方法不能绝对。"千人一面"、"千面一法"是要防止。

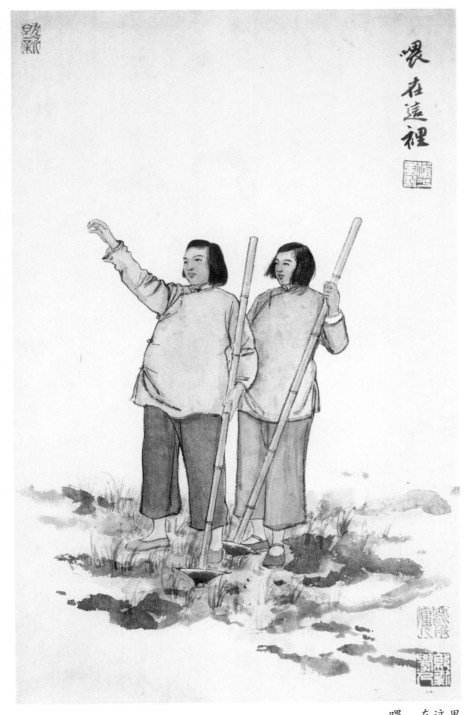

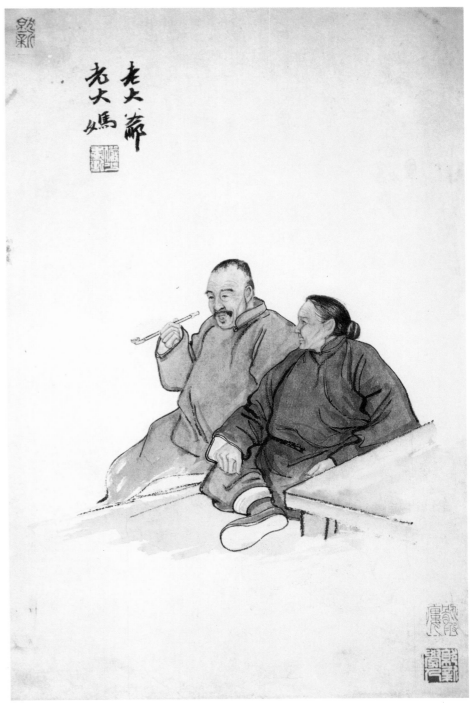

喂，在这里

老大爷 老大妈

3.场景人物画法

画生活场景，首先应具有创作意识。场景的内容不再是单一的物体表现，而是多物体、多人物的组合。场景速写对形式构图安排、画面结构组织、中心主题突出提出了新的要求，增加了情节发展和动态呼应等新内容。初学者应该由易到难，先选择人物少、动态稳和情节简单的场景进行训练，如室内两三人的组合，进而逐步走向室外，到生活的工地、车站、集市等较为复杂的场所学习，并培养成利用一切可以利用的条件，收集积累生活中的经历和感受的习惯，为下一步进行艺术创作做好准备。

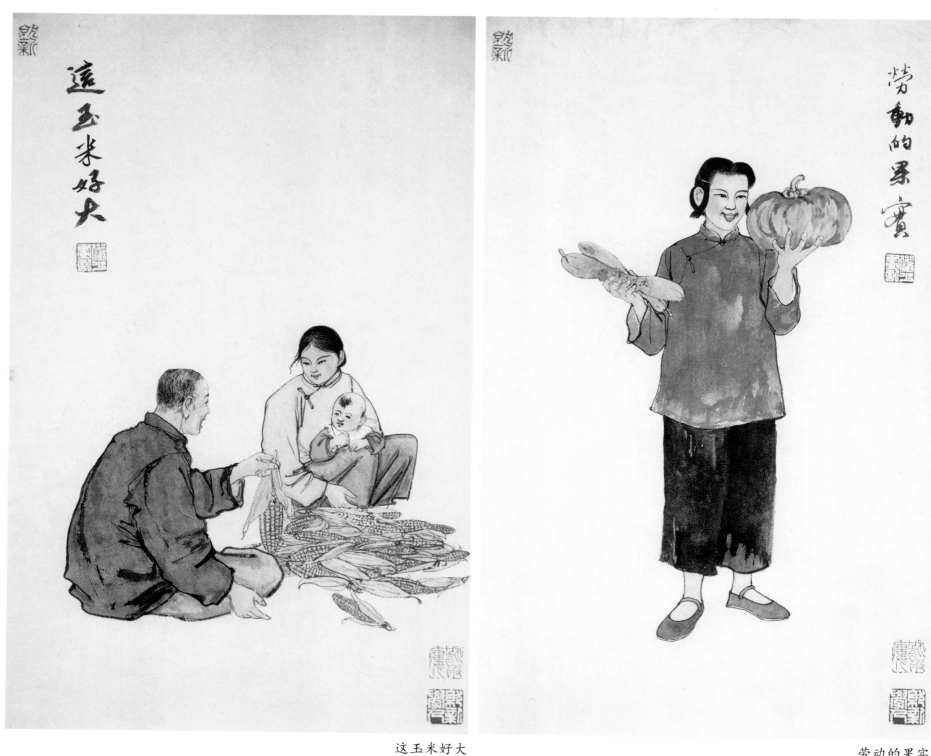

这玉米好大 劳动的果实

 场景必须首先明确"画面中心"，场景的中心一般是某一个人或某一个景物，也就是场景中最能引起你的兴趣，使你产生绘画欲望的那一部分。场景中心一般置于画面中央并以它为起点下笔。

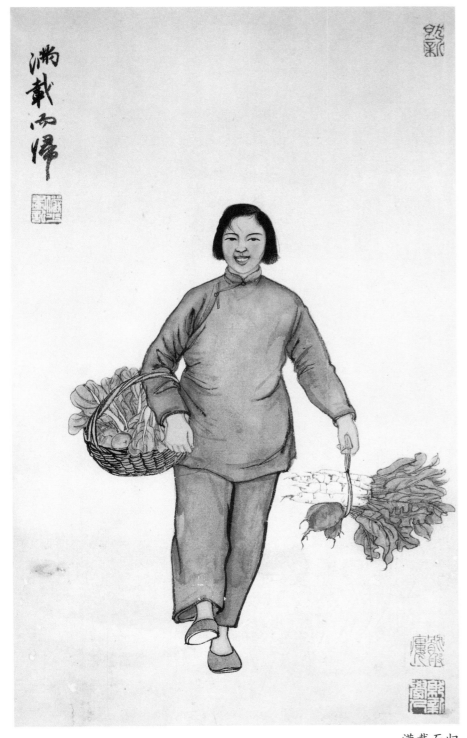

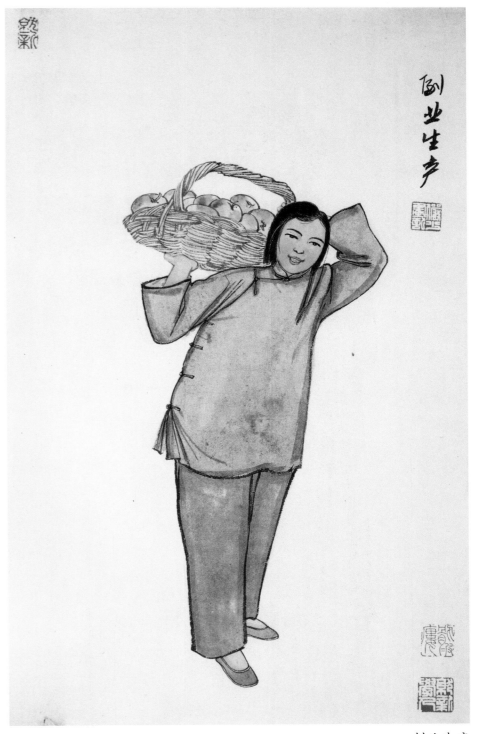

满载而归　　　　　　　　　　　　　　　　　创业生产

　　场景的构图在下笔前，心中有一个大体的轮廓。将对象逐一安排在预想的框架中，其中可以根据画面的需要进行单个即兴调整。往往是将对象依主次关系先后画出，再根据构图的要求和情节的说明添加物体或安排细节，以达到构图完整、节奏有致。

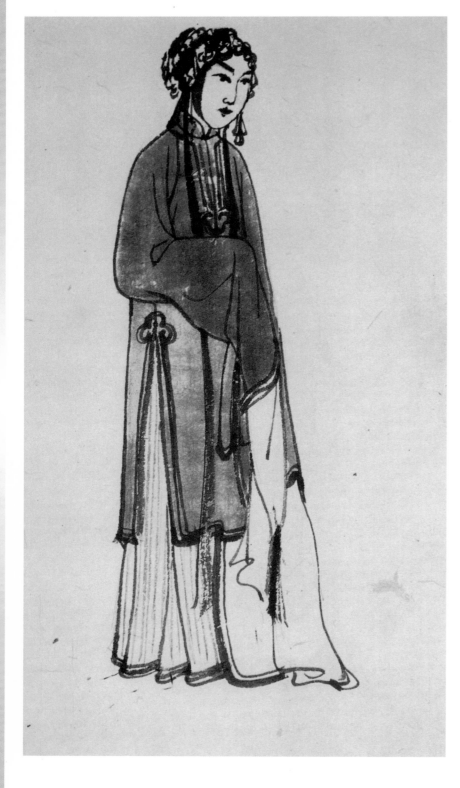 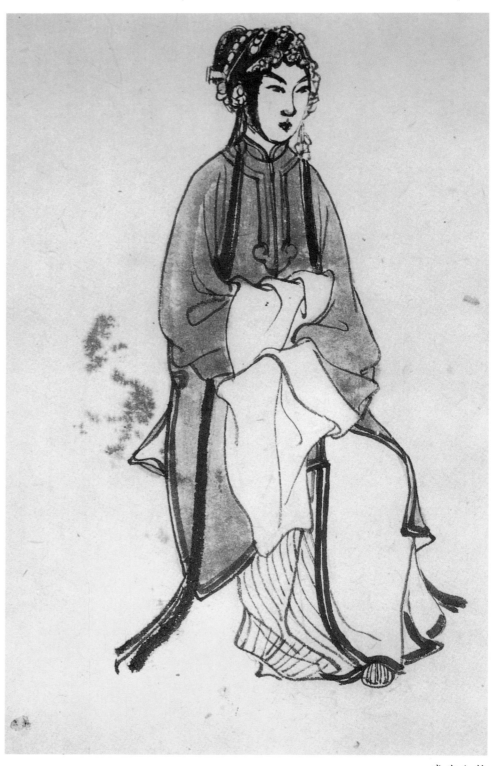

戏曲人物

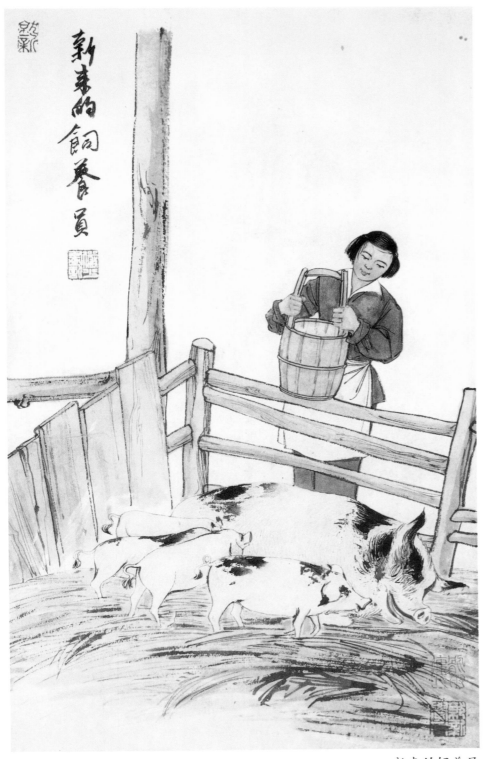

新来的饲养员

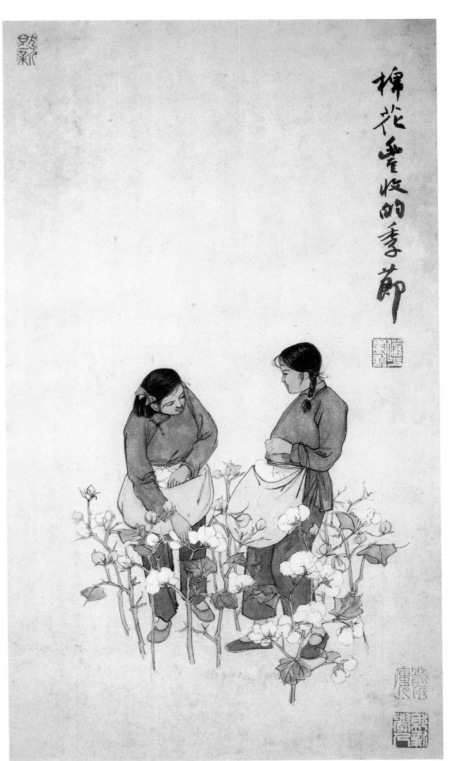

棉花丰收的季节

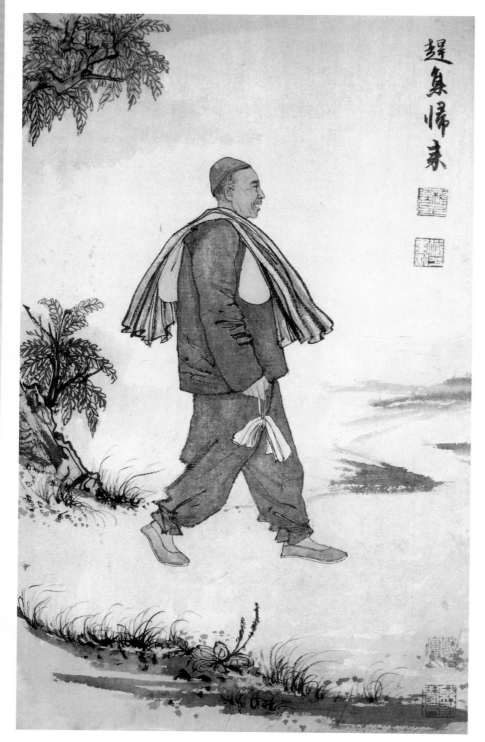

赶集归来

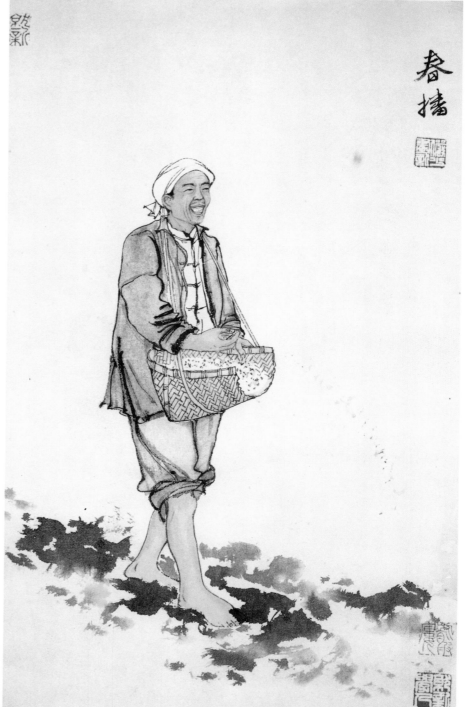

春播

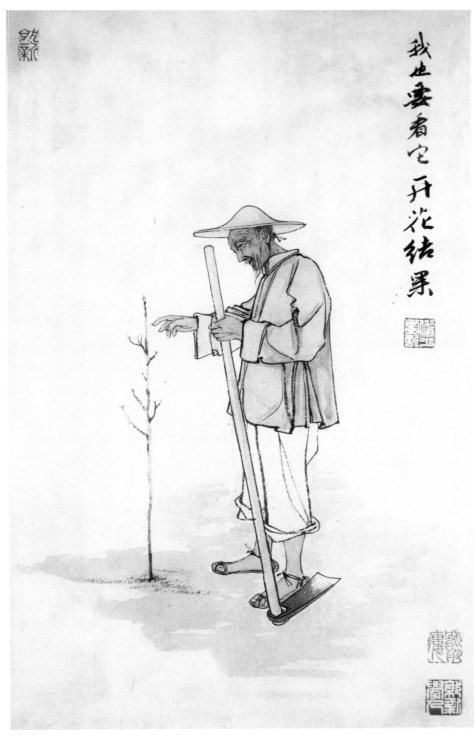

我也要看它开花结果

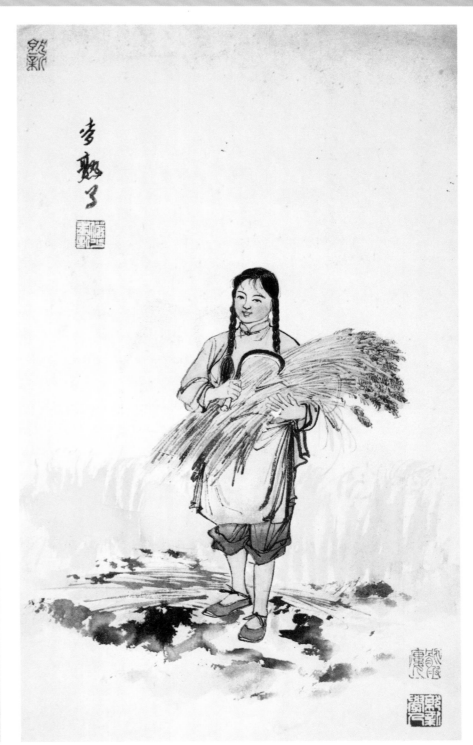

麦熟了

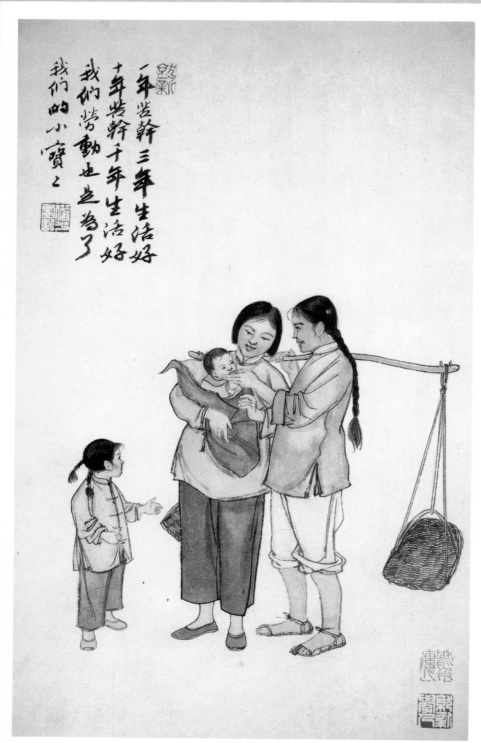

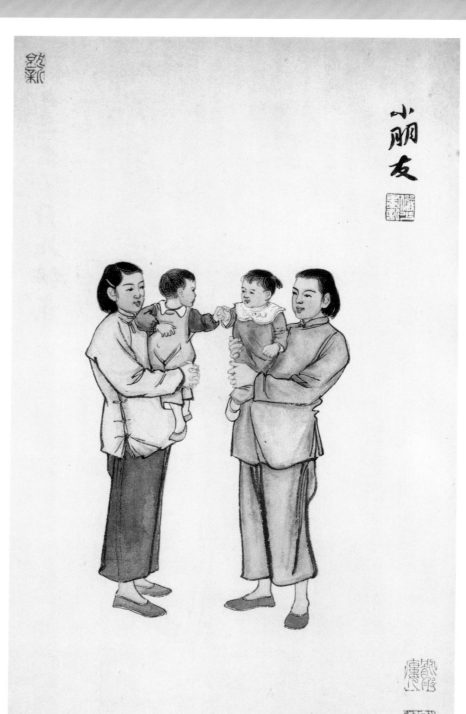

一年苦干三年生活好
十年苦干千年生活好
我们劳动也是为了我们的小宝宝

小朋友

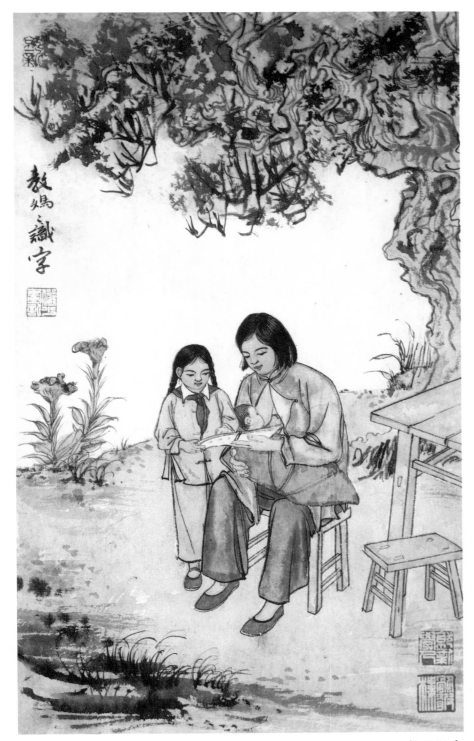

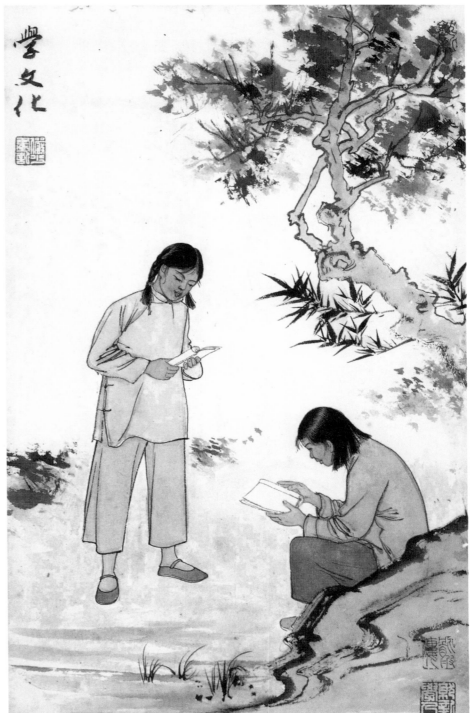

教妈识字

学文化

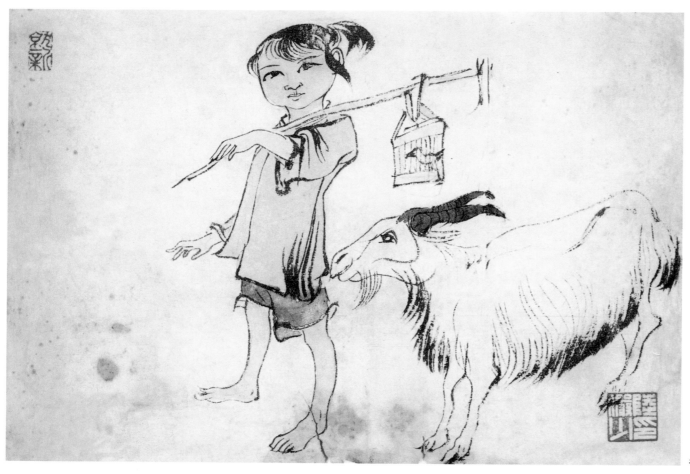

牧羊女

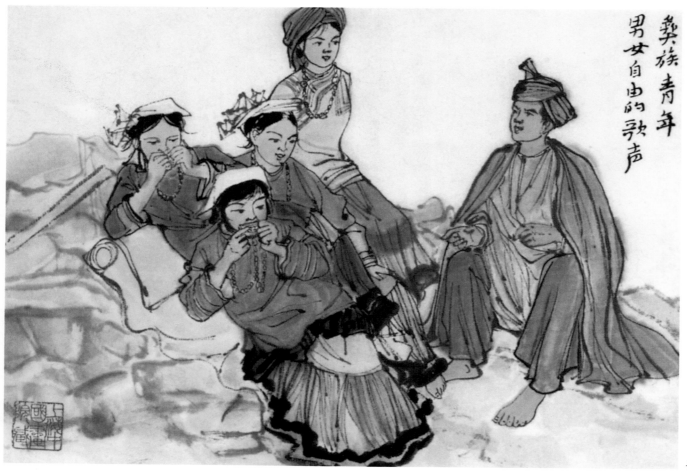

彝族青年男女自由的歌声

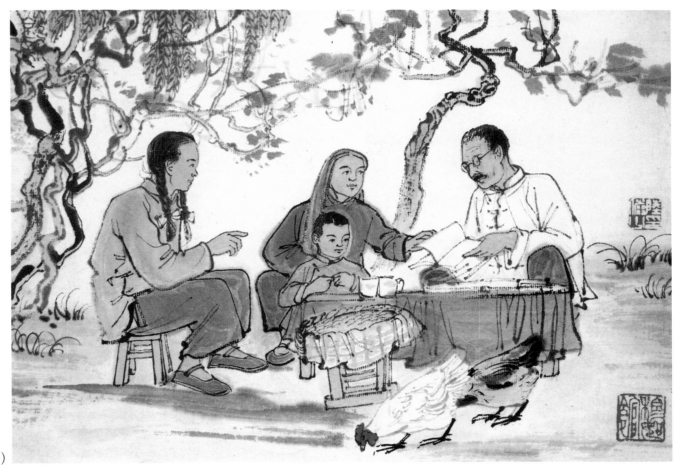

人物册页（一）

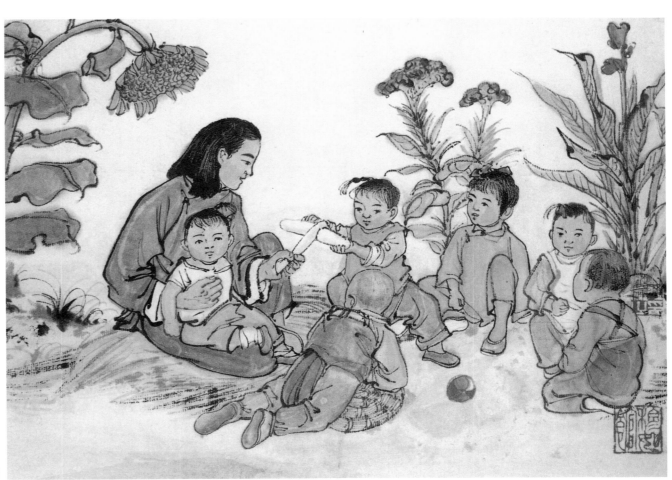

人物册页（二）

我把社里周佬佬年纪
虽大心不老保养耕牛
本领高饲养技术刮刮
以爱护耕牛如爱子
眼侍病牛如珍宝
病牛养成一个膘你
看佬佬好不好
昆山民歌赞扬陶家浜谷
作社养牛模范周庐民老汉

我们社里的周佬佬